크리스토프 퇴네스 지음  이영주 옮김

# 라파엘로

## 1483~1520

KB067375

마로니에북스  TASCHEN

**지은이 크리스토프 퇴네스**는 베를린과 파비아에서 미술사를 공부하고, 베를린에서 박사학위를 받았다. 함부르크 대학의 명예교수로, 로마에 거주하며 수년간 막스 플랑크 재단의 미술사연구소 비블리오테카 헤르치아나에 몸담고 있다. 이탈리아 미술, 특히 15~18세기의 건축 및 건축이론에 관한 글을 쓰고 있다.

**옮긴이 이영주**(李永柱)는 이화여자대학교 영어영문학과와 동 대학원을 졸업했다. 전문번역가로 활동하고 있으며 옮긴 책으로 『안토니 가우디』『카스파 다비트 프리드리히』『산드로 보티첼리』『세기의 우정과 경쟁: 마티스와 피카소』『포켓의 형태』등이 있다.

표지  **물고기가 있는 성모상**(부분), 1512/14년경, 패널에 유화, 215×158cm, 마드리드, 프라도 미술관

뒤표지  **자화상**(부분), 1505/06년경, 패널에 유화, 47.5×33cm, 피렌체, 우피치 미술관

1쪽  **식스투스의 성모**(부분), 1513년경, 패널에 유화, 265×196cm, 드레스덴, 국립 미술관, 구거장실

2쪽  **베일 쓴 여인**, 1514/1516년경, 패널에 유화, 85×64cm, 피렌체, 팔라티나 미술관

〈베일 쓴 여인〉은 라파엘로의 가장 아름다운 여인 초상이다. 그녀가 로마 상류사회의 귀부인인지 아니면 화가의 요구에 따라 그렇게 꾸민 모델인지는 알 수 없다.

# 라파엘로

지은이  크리스토프 퇴네스
옮긴이  이영주

초판 발행일  2007년 10월 15일

펴낸이  이상만
펴낸곳  마로니에북스
등  록  2003년 4월 14일 제2003-71호
주  소  (110-809) 서울시 종로구 동숭동 1-81
전  화  02-741-9191(대)
편집부  02-744-9191
팩  스  02-762-4577
홈페이지  www.maroniebooks.com

* 책값은 뒤표지에 있습니다.

ISBN 978-89-6053-026-3
ISBN 978-89-91449-99-2 (set)

Printed in Singapore

*Raphael* by Christof Thoenes
© 2007 TASCHEN GmbH
Hohenzollernring 53, D–50672 Köln
**www.taschen.com**
Cover design: Claudia Frey, Cologne

# 차 례

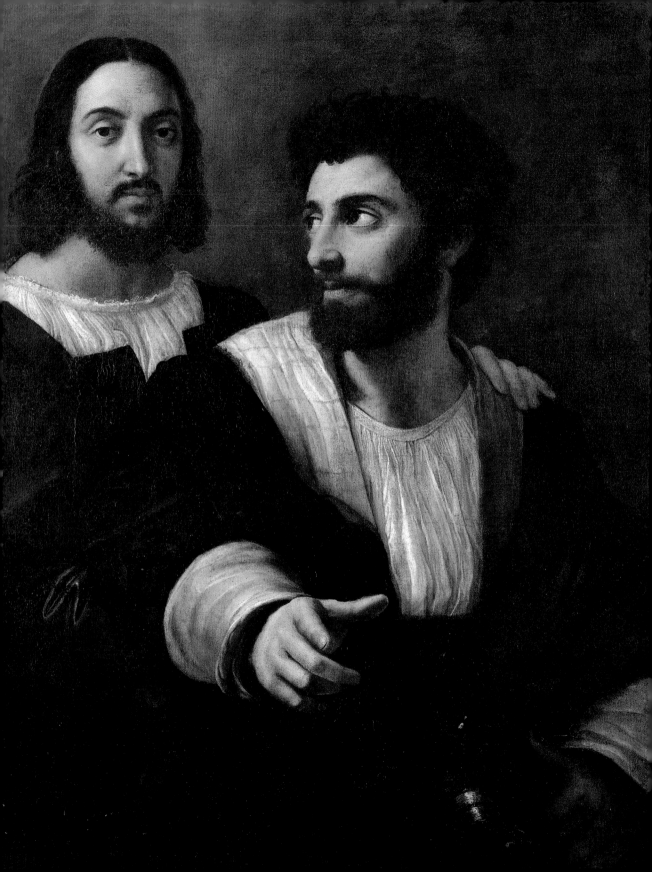

# 고전과 만나는 길

찰스 다윈이 1831~1836년에 배로 세계를 일주하고 남아메리카의 서부 해안에 도착했을 때 그는 생전 처음으로 진짜 야만인을, 다름 아닌 티에라델푸에고의 원주민들을 대면했다. 그들의 용모와 행동거지에 충격을 받은 다윈은 라파엘로의 그림이 떠올랐다. 이 둘은 그에게 호모 사피엔스의 양 극한을 보여주었다. 이것이 바로 르네상스의 전범으로서, 고대 고전기의 폴리클레투스와 피디아스가 그랬듯 인간의 모습이 마땅히 어떠해야 하는지를 딱 부러지게 규정해놓은 한 화가, 라파엘로를 보는 시각이다. 그의 정의에 따르면 아름다움은 곧 정상이다. 이것은 라파엘로의 명성을 확고히 해주었지만 동시에 거부감을 불러일으키기도 했다. 정상적인 사람들이 수세기에 걸쳐 되풀이되면서 결국 싫증나고 부담스러워진 것이다.

그러나 아무리 진부한 표현도 창안의 순간이 있으며 바로 이런 점에서 라파엘로를 보아야 한다. 그는 20년 남짓 활동하는 동안 피카소 못지않은 다재다능함을 드러냈다. 그의 앞에 닥친 어려움은 창작력을 자극할 뿐이었다. 그는 손을 댄 모든 장르에서 회화 표현의 경계를 무너뜨리는 새로운 표현 수단을 발견했다. 우리 문화의 시각 구어를 그만큼 비옥하게 만든 이도 없다. 그가 체계화한 인물의 몸짓과 얼굴 표정, 자세와 동작은 세대를 거듭해 인용되었다. 그는 사람들 사이의 관계와 역사적인 상황, 신의 모습에도 형태를 부여했다. 이런 맥락에서 셰익스피어가 떠오르는데, 그의 인간 이해에 우리 모두가 빚지고 있다는 점에서다. 두 사람의 삶은 전혀 달랐을지라도 우리의 세계 인식에 끊임없이 영향력을 발휘하고 있다.

'고전'이라는 개념은 '이데아'와 불가분의 관계에 있다. 당대 예술이론가들부터 이미 라파엘로가 '확고한 이데아'를 마음의 눈에 품고 그림 속에서 정확히 나타내려 한다고 주장했다. 이렇게 플라톤 학파의 관념론으로 라파엘로의 예술을 해석하는 것은 17·18세기 이탈리아와 프랑스 이론가들에 의해 더욱 발전되었으며 오늘날 라파엘로 연구에서도 찾아볼 수 있다. 이 학파에 따르면 진정 창조적인 행위(창작)는 라파엘로의 머리 안에서만 일어난다. 레싱의 패러독스에서도 여전히 그는 "불행히 두 손 없이 태어났을지라도 회화사상 가장 위대한 천재"였을 것이다. 그러나 오늘날 라파엘로 그림 배후의 세계에 접근하는 통로는 당시의 신학자와 인문학자들의 생각에 정통

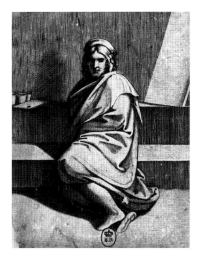

마르칸토니오 라이몬디
**라파엘로 초상 Portrait of Raphael**, 연대 미상
동판화, 13.6×10.6cm
파리, 프랑스 국립 도서관

'손 없는' 라파엘로. 자기 공방에서 망토에 몸을 감싼 채 쉬고 있는 화가는 생각에 잠긴 듯하다. 아직 패널은 비어 있고 화구들은 한쪽에 놓여 있다.

**화가와 친구의 초상**
**Portrait of the Artist with a Friend**, 1519/20년
캔버스에 유화, 99×83cm
파리, 루브르 박물관

피에트로 벰보를 위해서 그린 도리아 팜필리 회랑의 이중초상화(86쪽)처럼 이 그림은 또 다른 일행에게 말하는 듯하다.

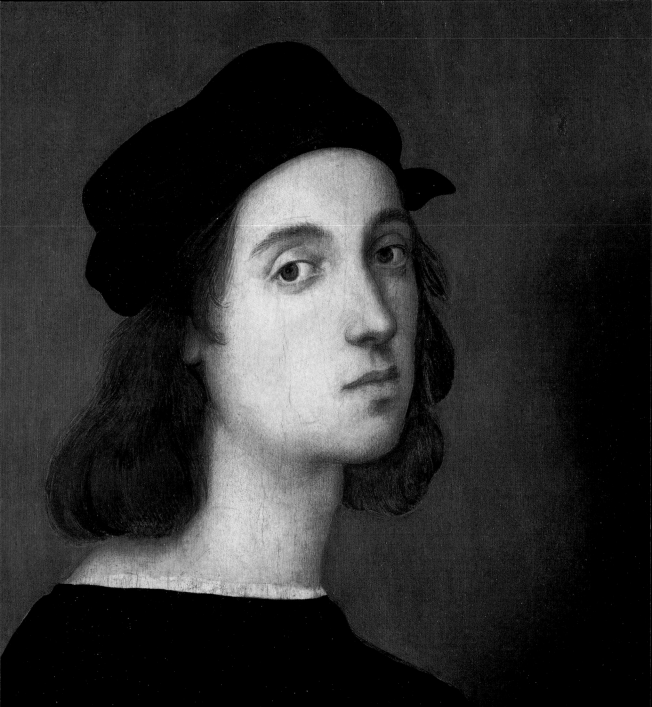

한 전문가들에게만 열려 있으며, 그들이라도 라파엘로가 그 분야에서 한 역할을 일반인들에게 확인시키기는 어렵다. 오히려 그가 직접 그린 작품들이 훨씬 더 많은 것을 암시한다. 라파엘로는 시험해본 모든 매체와 기법으로 형태와 색채, 빛과 어둠을 다룬 미술사였거나 아주 빨리 그렇게 되었다. 그의 유화와 프레스코화, 드로잉에서 이것을 경험하고 또 물론 즐길 수 있다.

라파엘로의 뛰어난 예술적 기량은 사실주의자의 것이다. 그의 그림에서 배어나오는 것은 사실주의다. 그의 그림은 그가 보는 사람과 사물들을 그만이 알고 있는 재현 방식으로 보여준다. 하지만 그것들은 우리의 경험 영역에 속하는 사물이 아니거나 부분적으로만 그 영역에 속한다. 라파엘로가 의뢰받은 그림은 주로 신앙과 관련된 것으로 『성서』와 고대 그리스·로마 신화에 나오는 인물들, 곧 신과 여신·성인·천사·그리스도의 구원에 관한 계시를 전하는 사람들이었다. 이것이 그의 사실주의가 갖는 기능을 규정한다. 유럽 사상의 중요한 순간에 그는 자기 예술의 힘으로 전통에 대한 회의와 맞섰다. 그의 주제는 여전히 예스럽지만 새로운 양식과 새로운 기법으로 실제처럼 그려냈다. 이로써 천국은 지상과 관련을 맺고 근대적인 자각을 시사하게 된다. 따라서 라파엘로는 육감적인 지각 기능을 통해 충실한 신자들에게 이야기를 전달하고자 한 가톨릭 반종교개혁 회화의 전령 또는 선구자였다. 그러나 주의할 점은 가톨릭교도 라파엘로는 고전주의자이자 이상주의자 라파엘로와 마찬가지로 회고적인 시각에서 판단한 라파엘로라는 것이다. 이것은 그의 전 작품이 발휘한 영향력에 기초한 평가다. 라파엘로 자신은 그의 역할을 어떻게 보았나? 그가 원한 것은 무엇이었나? 라파엘로는 자신의 예술에 대해 아무 말도, 적어도 그의 생각을 전혀 적어두지 않았던 것 같다. 그가 더 오래 살았더라도 그랬을 것이다. 우리의 의문에 대한 답은 따라서 그의 예술에서 추론해낼 수밖에 없다. 그가 드로잉과 유화에다 손수 남긴 단서에서.

인물에 대해서도 역시 알 길이 거의 없다. 남아 있는 (그리고 믿을만한 것으로 입증된) 몇 안 되는 그의 편지는 실질적인 문제들에 대한 논의에 국한된다. 인간 라파엘로에 관해 기록된 것은 무엇이나 — 범람하는 전기·순문학·시 문헌들은 자전적인 자료가 아니라 라파엘로가 동시대인들에게 남긴 인상에 근거한다. 이것은 비범하다는 인상은 주지만 그의 내면에 대해서는 아무 말도 해주지 않는다. 여기에서 역시 우리의 유일한 전거가 되는 것은 라파엘로의 작품과 여러 상황에서 그린 자화상 연작이다. 그것들은 이상하게도 모든 이의 마음을 사로잡는 훤칠하게 잘생긴 영웅적인 모습, 우리가 상상하는 라파엘로가 아니라 오히려 두드러지지 않고 내성적이며 수줍어하는 듯한 사람을 묘사한다.

우피치 자화상(8쪽)에서, 피에트로 페루지노 문하에 있던 라파엘로는 이제 막 피렌체 시기를 시작하는 갓 스무 살의, 수수한 매무새에 섬세하고 살짝 우울해 보이는 용모와 어쩐지 좀 어정쩡한 자세의 젊은이로 보인다. 영광스러운 로마 시절 라파엘로는 바티칸 궁실 프레스코화의 보조 인물로서 자신에게 두 차례 영원한 삶을 부여했다. 당시에는 흔한 관례였다. 예를 들어 루카 시뇨렐리는 (라파엘로가 알고 연구했던) 오르비에토의 교회에 그린 프레스코화 〈적그리스도〉에서 그림 앞쪽 귀퉁이에다 자신을 크고 자신감 넘치게 묘사한 반면, 라파엘로는 두 경우 모두 머리만 보여준 것이다. 〈아테네 학당〉에서는 아마도 우피치 자화상에 썼던 예비 드로잉을 다시 사용한 것 같다.

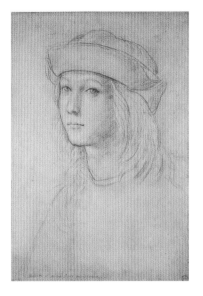

자화상 Self-portrait, 1500~1502년경
흑분필, 38.1×26.1cm
옥스퍼드, 애슈몰리언 박물관, 기부자단 제공,
1846년, PII515

맨 밑에 "젊은 시절 그린 자화상"이라고 적혀 있다.

자화상 Self-portrait, 1505/06년경
패널에 유화, 47.5×33cm
피렌체, 우피치 미술관

보존상태가 나쁜 이 패널의 주인공이 누구인지에 대해서는 의견이 엇갈리지만 골상이 라파엘로의 다른 자화상들과 완전히 일치한다.

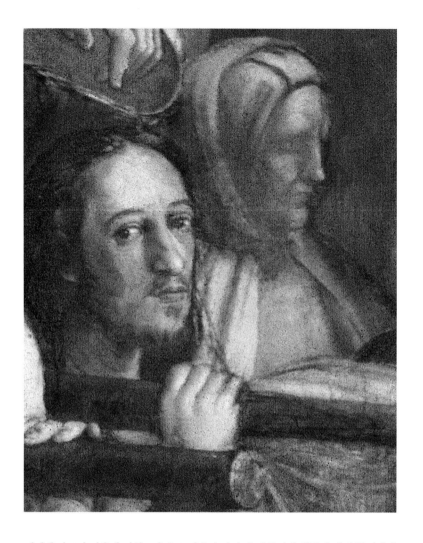

머리의 각도가 거울에 비친 모습으로 좌우가 바뀐 채 반복되며 얼굴이 거의 동일하다 (11쪽). 〈헬리오도로스의 추방〉의 자화상에는 새 드로잉을 쓴 것 같다. 역시 살짝 고개를 기울인 모습이지만 이번에는 조금 성긴 턱수염으로 변화를 주었다. 용모는 더욱 뚜렷해지고 시선은 더욱 똑바르며 코는 거의 풍자화라 해도 좋을 만큼 길어졌다(10쪽). 라파엘로는 교황 가마꾼의 일원으로 자신을 묘사했지만 여기서도 그는 두 번째 줄에 머물며 앞줄의 자신에 넘치는 우뚝한 (신원을 알 수 없는) 가마꾼 뒤에 거의 모습을 감추고 있다. 최후이자 가장 인상적인 자화상인 루브르의 〈화가와 친구의 초상〉(6쪽)에서도 역시 라파엘로는 원경에 머문다. 그 그림의 연대는 아마도 그가 죽은 해로 거슬러 올라간다. 전경에 단도를 찬 활기찬 신사의 이름은 알 수 없다. 그러나 오랫동안 알려진 것과는 달리 라파엘로의 검술 선생이 아님은 분명하다. 라파엘로는 한 손을 그의 어깨에 올려놓음으로써 친구 사이임을 암시한다. 그것은 우리가 이해할 수 없는 대화다. 어딘가 피곤해 보이는 라파엘로의 눈은 친구가 아닌 우리를, 또는 그가 그릴 때 자기 앞에 세워놓은 거울을 향하고 있다. 그는 행복해 보이지 않는다.

**자화상 Self-portrait**, 1512년
〈헬리오도로스의 추방〉(46~47쪽)의 부분

라파엘로는 자신을 화가가 아닌 교황 수행원들의 하나로 묘사했다.

**자화상 Self-portrait**, 1510/11년
〈아테네 학당〉(40~41쪽)의 부분

전경에 반쯤 그늘진 머리는 소도마의 것이다. 그는 라파엘로에 앞서 서명의 방에서 작업했다. 그의 볼트 장식 일부가 전한다. 시뇨렐리는 오르비에토에서 이와 유사한 방식으로 전임자 프라 안젤리코의 일행 속에 자신을 묘사했다.

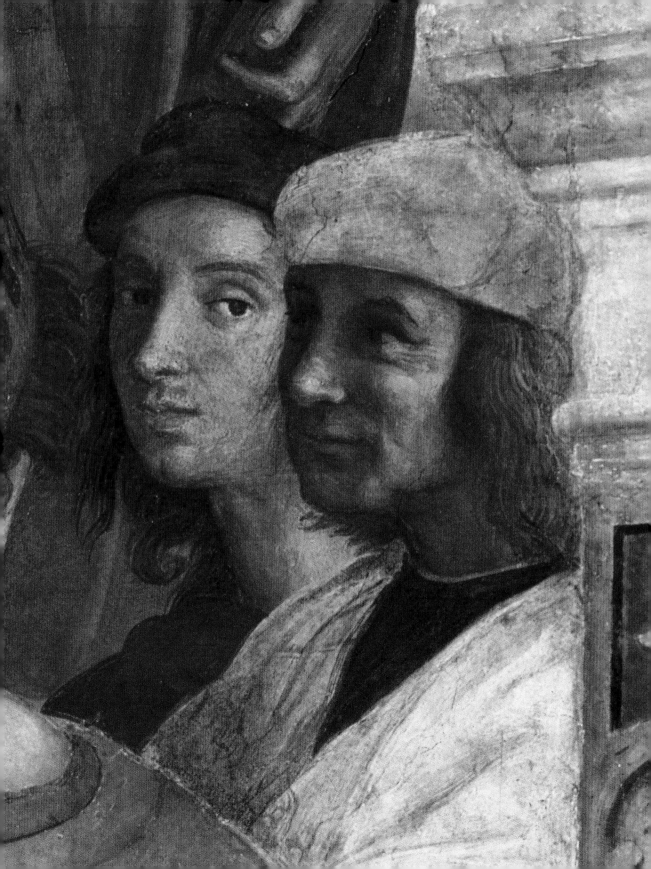

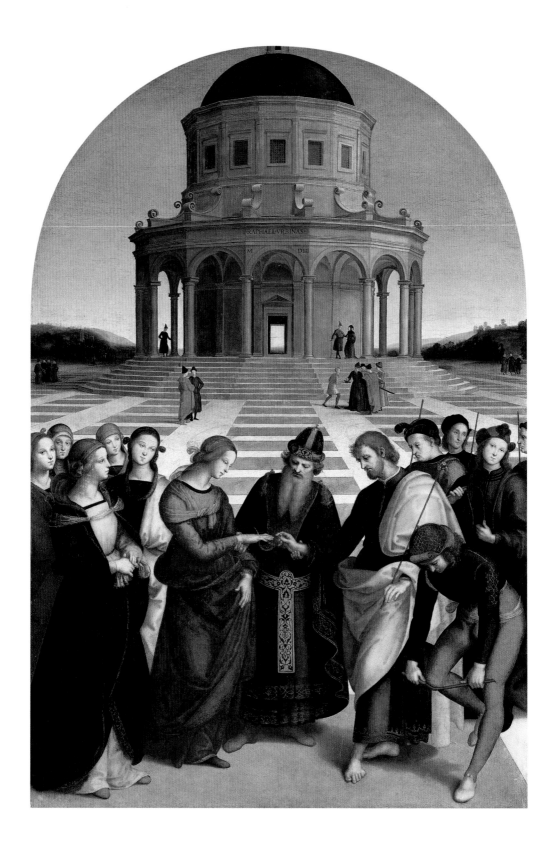

# 도제와 초기 장인 시절

라파엘로는 시작이 좋았다. 그가 태어날 무렵 이탈리아는 크고 작은 도시 공화국들과 귀족 및 지방 공국들이 정치적인 평형 상태를 누리고 있었다. 이것은 앞으로 민주제도라고 일컫게 될 것과는 달라서 그 안의 생활이 평화롭지만은 않았다. 그러나 가문과 당파, 지방 전제군주들 간의 끊임없는 싸움이 중세 이후로 지속되어온 높은 수준의 문학과 예술에 영향을 미치지는 않았다. 도처에서 비범한 작품들이 나왔으며 그것들을 창조한 사람들에 대한 존경도 대단했다. 1483년에 라파엘로가 태어난 작은 공국 우르비노의 궁전은 가장 화려한 르네상스 양식의 궁전 가운데 하나였다. 라파엘로의 아버지 조반니 산티는 역량 있는 화가로 이곳에서 크게 존경받았다. 공국의 궁전에서 종신직을 얻지는 못했지만 그는 정기적으로 고용되었다. 무엇보다 우르비노에 대한 운문의 연대기 저자로 알려진 그는 페데리코 다 몬테펠트로 공작에게 헌정한 그 책에서 교양 있는 문인이자 당대의 예술 감식가임을 보여준다. 그는 안드레아 만테냐·조반니 벨리니·루카 시뇨렐리·레오나르도 다 빈치·피에트로 페루지노를 그 시대의 주요 장인으로 꼽을 뿐만 아니라 위대한 네덜란드 화가 얀 반 에이크와 로히르 반 데르 웨이덴도 언급한다. 이 이름들은 틀림없이 어린 라파엘로의 귀에 남았을 것이다.

라파엘로의 부친은 1494년에 사망했다. 모친은 이미 3년 전에 죽고 없었다. 위대한 예술가들의 전기 작가이자 16세기 미술사가인 바사리의 말에 따르면 조반니 산티는 그래도 페루자의 피에트로 페루지노에게 11살짜리 아들을 도제로 보낼 짬을 낼 수 있었다. 우리 기준으로 보면 너무 이르지만 당시로서는 흔한 일이었다. 페루지노는 레오나르도 다 빈치와 거의 동년배다. 산티의 눈에 두 화가는 모두 젊은 세대를 대표했다. 오늘날에는 그들을 같은 범주에 넣지 않는다. 레오나르도 다 빈치는 예술의 새 지평을 연 반면 페루지노의 매력은 주로 "유례 없이 종교화에 적합하고 그 시대의 취향과 정신적인 욕구에 부합되는 영적인 관조와 조화, 균형에서 오는 영묘한 분위기"(힐러 게르트링겐)를 창조해내는 데 있었다. 레오나르도와는 달리 페루지노가 상업적으로 대단히 성공한 데는 바로 이런 이유가 있었다. 그의 고객은 끊임없이 늘어났으며 페루지노의 화상들은 큰 이익을 남기고 그의 그림을 팔았다.

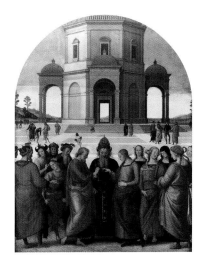

피에트로 페루지노
**성모의 결혼**
The Marriage of the Virgin, 1500/1504년경
패널에 유화, 234×185cm
캉 미술관

라파엘로가 계속해서 차용한 이 작품은 페루지노가 20년 전 시스티나 예배당의 프레스코화 〈열쇠 증정〉에서 개발한 해법에 기원을 둔다.

**성모의 결혼**
The Marriage of the Virgin, 1504년
패널에 유화, 174×121cm
밀라노, 브레라 미술관

페루지노의 전경-원경 구조는 라파엘로의 작품에서 인물과 건축물, 풍경을 담은 분위기 있는 공간에 밀려난다.

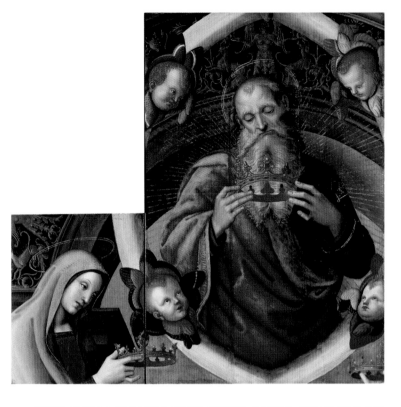

톨렌티노의 성 니콜라스에게 왕관을 씌우는 성부
God the Father Crowns St Nicholas of
Tolentino (단편), 1500/01년
패널에 유화, 112×75cm
나폴리, 카포디몬테 박물관

이 단편은 라파엘로가 치타디카스텔로의 산아고
스티노에 있는 바로니치 교회를 위해 제작한 제단
화 일부다. 라파엘로는 부친 사후 산티 공방을 물
려받아 운영하던 조수 한 사람과 공동으로 이 작업
을 계약했다. 지진 피해로 해체된 후 부분별로 따
로 매각되었다.

페루지노의 강점은 창작 과정을 엄밀히 합리화한 데 있었다. 예비 드로잉에서 완
성작까지를 여러 단계로 나눈 후 장인·조수·도제에게 분배했다. 일단 전개한 모티프
는 서로 다르게 짜맞춰 다시 사용했다. 라파엘로는 스승의 방식에서 빨리 벗어났지만
구성 스케치·모델 드로잉·세부 습작·발표용 드로잉·실물 크기 밑그림·최종 매체
(나무·캔버스 등)에 전사하는 과정은 평생을 유지했다. 훗날 그가 로마에서 운영한 공
방은 예술적 성과에서는 아닐지라도 효율성에서 페루지노의 공방에 필적했다.

대규모 공방의 규율과 스승으로서의 페루지노라는 인물은 젊은 천재가 반항하기
에 충분한 이유가 되었다. 라파엘로가 그랬다는 암시는 전혀 없다. 그의 초기 작품 전
체에서 페루지노의 화풍이 감지된다. 그렇지만 남아 있는 초기 유화와 드로잉에서 그
지방의 또 다른 두 위대한 화가이자 페루지노의 적수였던 시뇨렐리와 핀투리키오의
영향도 드러난다. 이것은 라파엘로에게서 거듭 마주치게 되는 행동 양식이다. 그는 다
른 사람들이 하는 것을 반복하기 위해서가 아니라 그것을 넘어서기 위해 흡수했다. 그
것을 다르게 하려는 것이 아니라 더 잘하고자 하며, 좀더 깊이 이해함으로써 선배들이
이루려 애쓰는 바에 새로운 방식으로 도달했다. 이것은 어쩌면 순조롭게 인생의 첫발
을 내딛은 (듯이 보이는) 재능 있는 사람들의 특징일 것이다. 모차르트가 비슷한 예다.
사람들에게 모차르트의 혁신은 "비애감이나 드라마 없이, 어떠한 저항도 없이 순조롭
게 인습에 안착했다. 그것은 무모하다기보다는 열등한 이들에게 닫혀 있던 가능성을
놀랍게 들추어낸 일로 보였다"(에른스트 크레네크).

라파엘로는 또한 별다른 갈등 없이 재정적으로도 자립한 것으로 보인다. 16, 17

세의 그가 처음으로 작품을 의뢰받은 것은 (페루지노의 공방이 시장을 장악한) 페루자에서가 아니라 인접한 치타디카스텔로에서였다. 한쪽 면에는 삼위일체가, 다른 면에는 이브의 창조가 그려진 〈행렬용 깃발〉(15쪽)로, 아마 1499년에 이곳에서 흑사병이 창궐한 일과 관련해서였을 것이며, 오늘날 라파엘로의 작품이라는 데에 거의 의견이 일치한다. 반면 젊은 시절 라파엘로의 초기 발전을 보여주는 것으로 생각되는 그 밖의 수많은 다양한 그림들에 대해서는 의견이 분분하다. 라파엘로가 치타디카스텔로의 산아고스티노 교회에 걸 대규모 제단화 계약서에 서명했을 때는 이미 장인이었다. 톨렌티노의 성 니콜라스에게 헌정된 그림으로 오늘날에는 그 일부만이 전한다(14쪽).

〈스포살리치오〉(12쪽), 곧 성모와 요셉의 혼례 또한 치타디카스텔로를 위한 것이다. 페루자 성당에 있는 성모의 결혼반지와 프라토에 있는 허리띠 같은 성물(聖物)은 특별히 숭배되었다. 육신이 천국에 간 것으로 여겨지는 하느님의 어머니가 지상에 두고 간 유물을 의미하기 때문이다. 페루지노는 1499년에 주문받은 페루자 성모 예배당의 제단화에서 이미 성모의 결혼을 다루었으며(13쪽), 라파엘로는 그것을 모방한 것으로 보인다. 그는 페루지노의 엄밀한 대칭 구도와 조금 걱정스러운 듯한 얼굴 표정은 가져왔지만, 성모와 신랑의 배치는 상당히 느슨하며 반지 교환을 위해 신랑 신부의 손을 잡아끄는 대제사장은 고개를 살짝 기울었다. 솔로몬 신전(『황금전설』에 따르면 이 일은 이 건물 앞에서 있었다)이 위엄을 발산하며 그림에 운치를 더하는 것은 라파엘로의 그림에서만이다. 출입구 위에 큰 글씨로 쓴 '우르비노의 라파엘로 1504'라는 서명이 눈부시다. 화가는 300년 뒤 스위스 미술사가 야코프 부르크하르트가 관찰한 "라파엘로는 늘 '페루지노가 그렇게 했어야 했는데'를 그렸다"를 이미 의식한 듯하다.

오디 제단화(16쪽)는 라파엘로가 페루지노 공방과 공개적으로 경쟁을 벌인 첫 작품이다. 그의 것이 틀림없는 이 작품은 그의 첫 걸작이 되었다. 당시 페루자의 세력가 오디와 발리오니 두 가문은 페루자 지배권을 놓고 서로 반목이 극심했다. 싸움은 양 가문의 여러 목숨을 앗아갔으며 희생자들은 페루자의 프란체스코 수도회 성당에 매장되었다. 1504년에 발리오니 가문 출신의 레안드라 오디가 산프란체스코 가족 예배당의 제단화로 주문한 이 작품은 성모의 몽소승천과 대관식을 묘사한다. 이 두 주제는 페루지노가 그린 여러 제단화에서 그 요소들을 찾아볼 수 있는데, 문제는 페루지노의 경우 성모 몽소승천(과 그리스도의 승천)에서 보통 하늘로 향하는 전신 후광을 그려 넣은 사실이다. 이 방법은 회화 공간에 대한 라파엘로의 생각과 이젠 어울리지 않았다. 12년 뒤 티치아노는 붓의 모든 잠재력을 효율적으로 활용해 기적을 실제처럼 생생하게 제시한다. 젊은 라파엘로는 여기서 다른 해결책을 택했다. 성모의 몽소승천 자체는 보이지 않는다. 성모는 천국에서 이미 왕관을 받는 한편 그녀 아래에서는 12사도들이 다양한 놀라움을 나타내며 (그러나 이전 〈성모의 죽음〉에서 묘사한 것처럼 슬퍼지지는 않으며) 백합과 장미가 핀 성모의 무덤 주위에 모여 있다. 그런 까닭에 성모 몽소승천의 기적은 제자들의 반응과 신의 응답이 벌어지는 두 층에서 추론해낼 수밖에 없다. 라파엘로의 후기 작품에서 다시 보게 될 "보이지 않는 보임"(미하엘 슈바르츠)을 만드는 방식으로. 기적에 대한 믿음은 특히 토마의 전설에서 예민하게 다뤄지는데, 그는 성모의 허리띠가 그의 손안에 떨어질 때까지 그녀의 승천을 믿지 않았다. 여기서 그는 양옆에 베드로, 바울로와 함께 열 두 제자들 한가운데 서서 두 손으로 허리

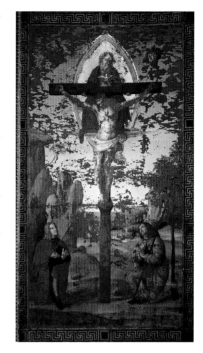

삼위일체를 묘사한 행렬용 깃발
Processional banner with representation of the
Trinity, 1499/1500년경
캔버스에 유화, 166×94cm
치타디카스텔로, 공공 미술관

일반적으로 알려진 라파엘로의 최초작으로, 행렬용 깃발로 사용되었으며 보존 상태가 좋지 않다. 뒷장은 아담의 갈비뼈에서 이브가 창조됨을 보여주는데, 현재 앞장과 떨어놓은 상태다.

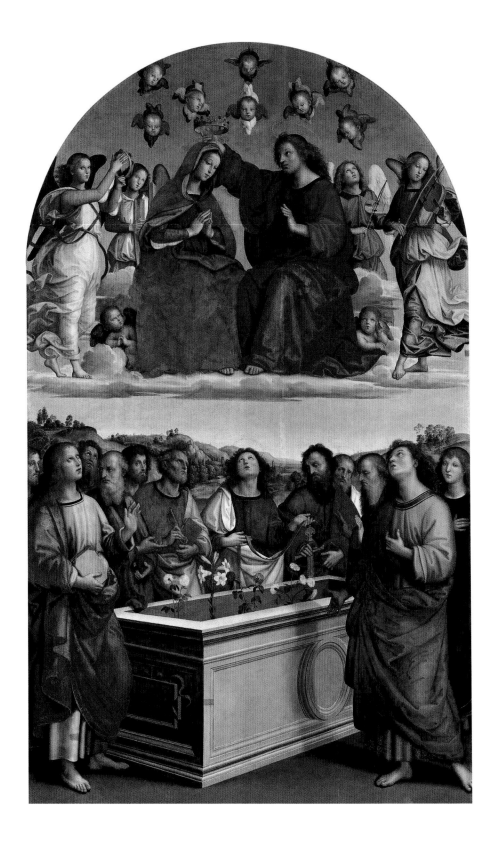

**기사의 꿈**
The Knight's Dream, 1504년경
패널에 템페라, 17.1 × 17.1cm
런던, 국립 미술관

같은 미술관이 소장한 실물 크기의 예비 밑그림에
서는 왼쪽 여신이 훨씬 엄해 보이는 한편 오른쪽
여신은 희롱하듯 몸을 더 많이 드러냈다. 라파엘로
가 최종 그림에서는 그들의 극단적인 대비를 좀 약
화시키려 한 것이 분명하다.

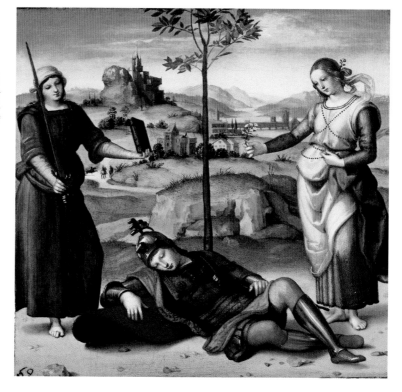

**미의 세 여신**
The Three Graces, 1504년경
패널에 유화, 17 × 17cm
샹티이, 콩데 박물관

이 소품 패널은 같은 크기의 〈기사의 꿈〉과 2면화
를 이룬다. 두 그림 모두 1800년까지 보르게세가
의 소유였으나 그 후 따로따로 매각되었다.

16쪽
**성모의 대관식(오디 제단화)**
Coronation of the Virgin (Oddi altarpiece),
1504년경
캔버스에 유화(패널에서 전사), 267 × 163cm
로마, 바티칸 미술관

오디 제단화는 성모 생애의 세 일화, 즉 수태고지,
동방박사들의 경배, 예수의 성전 봉헌을 보여주는
제단화 장식대가 딸려 있다. 제단화 장식대 역시
바티칸이 소장하고 있다.

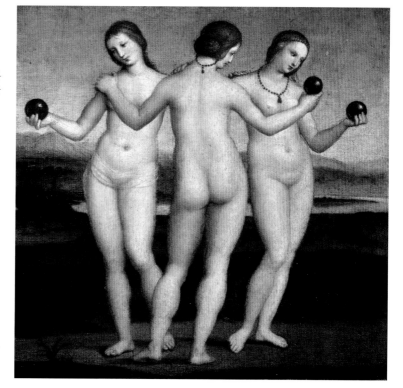

띠를 잡고 깜짝 놀라 하늘을 응시한다.

계약서가 남아 있지 않으므로, 착수할 때에 주제에 대해 얼마나 구체적인 설명이 있었는지, 라파엘로가 그 형식에 얼마나 부응했는지는 알 수 없다. 성모 마리아 신학의 주역인 프란체스코 수도회 측의 입김도 무시할 수 없다. 그러나 두 층을 다른 양식으로 구성한 것은 라파엘로의 발상이며 이는 미래에 중요한 의미를 갖는다. 천국은 위계 질서와 똑같은 모습을 한 경건한 얼굴들, 인물들의 표면 배치가 특징이다. 따라서 공간적인 깊이감은 없다. 지상에는 열두 제자들이 좀더 개성적인 표정으로 훨씬 다양하게 배치되었다. 그들은 입체적이며 그림자를 드리운다. 대각선으로 놓인 무덤은 라파엘로가 피에로 델라 프란체스카를 터득한 원근법 화가임을 보여준다.

대규모 제단화와 함께 라파엘로는 가정용으로 종교적인 장면을 그린 여러 점의 소품도 그렸다. 〈성 게오르기우스와 용〉(19쪽)은 『황금전설』의 기사도 정신이 투철한 성인이 해마다 인간 제물을 요구하는 용으로부터 리비아의 도시 실레나를 해방시키는 이야기다. 이 그림은 1504년 교황 율리우스 2세에 의해 교회 지도자로 임명된 구이도발도 다 몬테펠트로 공작이 의뢰한 듯하다. 오른쪽 원경에 무릎 꿇은 공주에게는 그녀의 해방자와 마찬가지로 후광이 있는데, 이는 이슬람교의 위험에서 지켜내야 하는 교회를 나타내는 것으로 보인다. 기사와 말은 왕실 마상시합 때처럼 성장을 하고, 용은 북부 지방 거장들이 그린 괴물들과 비교해 볼 때 그다지 무시무시하지는 않다. 기법의 완성도 면에서 라파엘로의 소품(세로가 겨우 28센티미터다)은 당시 추앙받던 네덜란드 화가들과 우열을 가릴 수 없을 정도다. 라파엘로는 이후 더 이상 이런 세밀화를 그리지 않았지만 이때 연마한 노련함은 결코 잃지 않았다.

역시 1504년 무렵에 그린 한 쌍의 그림, 〈기사의 꿈〉(17쪽 위)과 〈미의 세 여신〉(17쪽 하단) 또한 정밀한 솜씨를 특징으로 하며, 크기는 훨씬 더 작아 가로 세로 모두 17센티미터다. 기사는 스키피오 아프리카누스로, 키케로에 따르면 젊었을 때 그의 꿈에 미네르바와 베누스가 나타났다고 한다. 제의 같은 긴 예복을 입고 검은 머리를 스카프 아래 얌전히 감춘 미네르바는 선잠에 빠진 기사에게 검과 책을 선물한다. 금발머리에 치마를 살짝 걷어올린 베누스는 그에게 꽃가지를 내민다. 그의 앞에 놓인 갈림길은 분명하다. 전쟁과 학문에 헌신하는 고결한 군인의 삶인가 아니면 즉시 쾌락에 빠질 것인가. 배경에는 왼쪽으로 산 위 성채를 향한 오르막이, 오른쪽으로 경치 좋은 계곡을 향한 내리막이 펼쳐지는데, 영광을 약속하는 월계수 나무가 정중앙에 서 있다. 이는 두 이상이 화해할 수 있음을 선언하는 것인가, 아니면 성품이 온화한 라파엘로가 선택이라는 멋진 알레고리를 꺼린 것인가? 그의 나중 작품들 역시 도상해석학자들의 머리를 쥐어뜯게 하는 애매한 진술을 담은 경우가 드물지 않다. 미의 세 여신이 기사의 꿈과 무슨 관계가 있는지는 완전히 불가사의다. 형식상의 영감은 시에나 교회 부설 피콜로미니 도서관에 있는 고대 양식의 삼미신에서 얻은 것이 틀림없다. 라파엘로의 그림에서 그들이 든 사과는 영원한 젊음을 주는 헤스페리데스와의 관계를 암시한다. 원래 가운데 인물은 동료들의 어깨에 두 팔을 얹고, 오른쪽 인물은 정숙한 베누스의 몸짓으로 자신의 치골 부위를 가려, 왼쪽 인물만이 사과를 갖고 있었다. 그녀가 자신을 가장 아름답다고 판결한 파리스에게 사과를 준 아프로디테인가? 이 역시 추측으로 남을 수밖에 없다.

성 게오르기우스와 용
**St George and the Dragon**, 1504/05년경
패널에 유화, 28.5×21.5cm
워싱턴, 국립 미술관, 앤드루 W. 멜런 컬렉션

이 소품 패널은 1504년에 영국의 헨리 7세에게 가터 훈장을 받아 기사가 된 구이도발도 다 몬테펠트로 공작을 위해 그린 듯하다. 성 게오르기우스의 정강이받이에 맨 푸른 리본에 유명한 금언 "Hony soit qui mal y pense"(사악한 생각을 품는 이는 부끄러운 줄 아시오)의 첫 네 글자가 보인다.

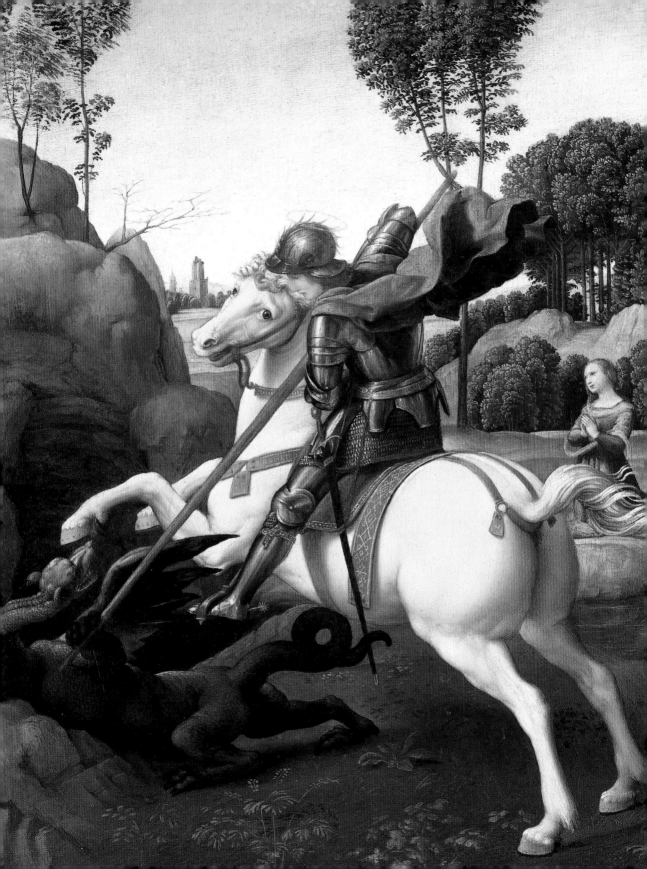

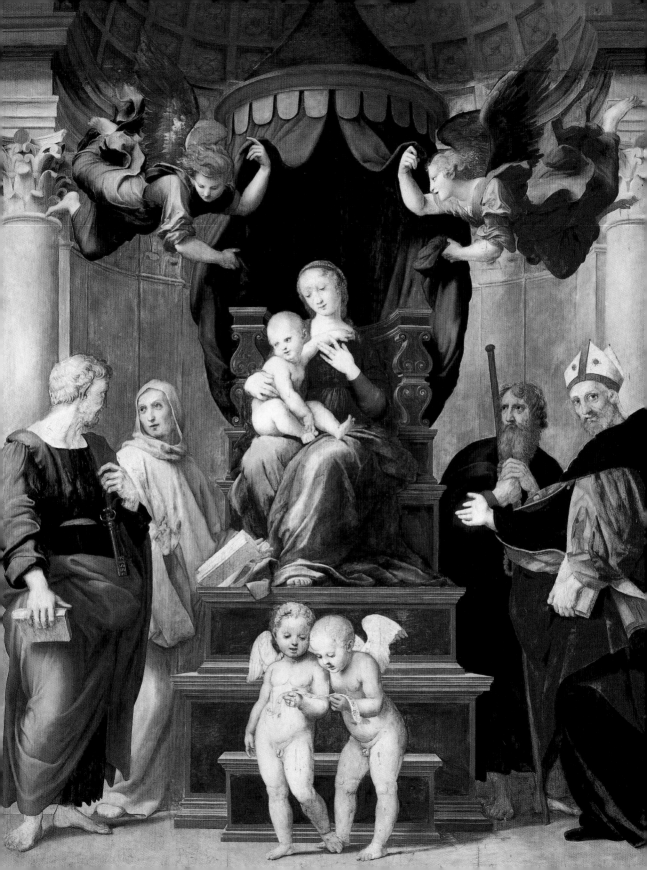

# 피렌체의 라파엘로

라파엘로는 일찌감치 배움을 시작해 늦게야 그만두었다. 그가 훗날 보여준 발전을 더듬어보면 그는 결코 배우기를 그치지 않았다. 학생에게 상당한 독립심과 자신감을 부여하는 장학제도가 아직 존재하지 않았던 터라 라파엘로 역시 일찍부터 작품을 제작해야 했다. 그가 동경해 마지않고 빠르게 달성한 성공에는 위험이 놓여 있었다. 그는 재빨리 습득한 것을 응용해, 결과가 검증되고 기법을 통달한 것은 계속해서 기계적으로 그려낼 수 있었다. 움브리아의 여러 도시와 우르비노 공국에는 부유한 고객들이 부족하지 않았으며 라파엘로는 그들의 비위를 맞추는 방법을 알았다. 그러나 스무 살의 라파엘로는 다른 곳에 목표를 두고 있었다.

확실히 라파엘로가 보기에 페루자에서 하는 것으로는 피렌체에서 성공할 것 같지 않았다. 도나텔로와 기베르티, 브루넬레스키와 알베르티 시대 이후로 공개 경쟁과 이론 공방이 아르노 강 위의 화가의 삶에 활기를 부여했다. 1500년부터 그 도시에 돌아와 있던 레오나르도 다 빈치는 전성기를 누리고 있었다. 베키오 궁전 안의 넓은 회의실에서 그는 한 세대 후배인 그의 호적수 미켈란젤로 부오나로티가 그린 〈카시나 전투〉와 바로 나란히 걸리게 될 〈앙기아리 전투〉의 밑그림 작업을 하고 있었다. 프라 바르톨로메오는 사보나롤라의 설교에 자극받고 수도원에서 4년을 지낸 후 다시 그림 그리는 일에 복귀했다. 레오나르도 다 빈치와 같은 시기에 밀라노를 떠나야 했던 도나토 브라만테는 로마로 가서 고대 유적을 연구해 산피에트로인몬토리오 템피에토와 바티칸의 벨베데레 궁전, 산피에트로 대성당을 지었다. 바야흐로 이탈리아 예술사의 새로운 장이 시작되고 있었으며 라파엘로는 거기서 한자리를 얻고자 했다. 엄청난 노력이 필요한 일이었다.

레오나르도 다 빈치와 미켈란젤로는 인체의 해부학과 동작 역학을 연구했으며, 따라서 인물을 어떻게 생각해야 하는지 알고 있었다. 그들은 상투적인 자세와 표정, 몸짓이 아닌 살아 있는 육체와 생기에 넘치는 얼굴의 움직임과 상호작용에 의거해 구도를 잡았다. 이렇게 해야 영혼의 감정이 표현될 수 있다고 레오나르도 다 빈치는 믿었다. 이 새로운 신체언어를 배우기 위해 노력하면서 라파엘로는 종합적인 양식으로 나아가기 시작했다. 그는 레오나르도(21쪽)와 미켈란젤로(27쪽)가 그린 인물들을 모

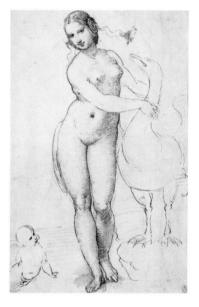

**레오나르도의 레다를 모사한 습작**
Study after Leonardo's Leda, 1504/1508년경
종이에 철필로 그리고 펜으로 덧그림
30.8 × 19.2cm, 원저 성, 로열 컬렉션, RL 12759
레다의 S자로 굽은 까다로운 (모사본만 전하는) 자세가 라파엘로의 흥미를 끌었던 게 틀림없다. 그는 〈갈라테아〉(68쪽)에서 이를 다시 이용한다.

**발다키노의 성모**
Madonna del Baldacchino, 1506/1508년경
패널에 유화, 279 × 217cm
피렌체, 팔라티나 미술관
라파엘로는 닫집 양쪽의 천사들을 위해 만든 실물 크기의 밑그림을 산타마리아델라파체 교회의 키지 예배당에 무녀를 그릴 때 다시 사용했다(74쪽).

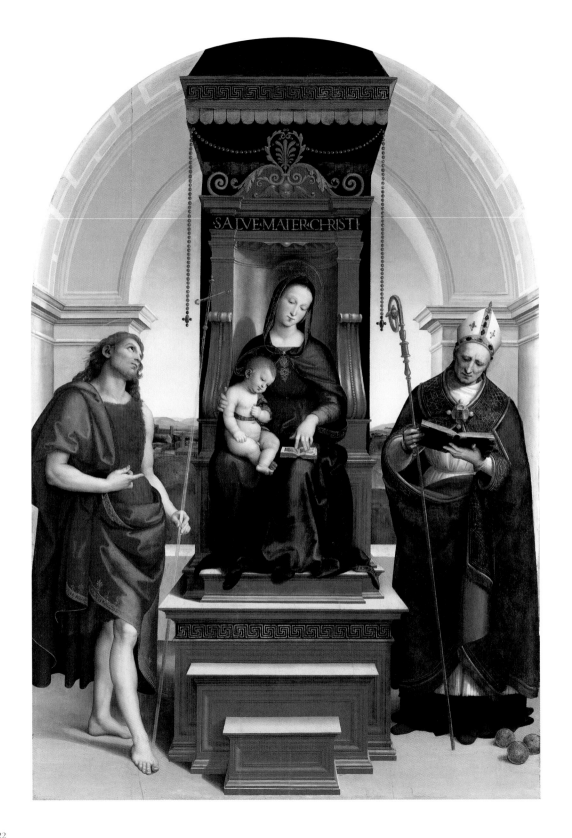

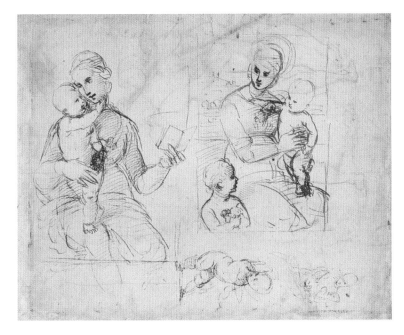

성모 습작
**Madonna studies**, 1506년경
종이에 펜, 25.2 × 19.7cm
빈, 알베르티나 미술관, 물품목록 제206r

이것은 특정 성모를 위한 것이 아니라, 라파엘로가
'머릿속' 주제를 다양하게 표현해본 것이다.

사했다. 그러나 그가 전에 배운 것을 전부 버리지는 않았다. 훈련받은 눈을 가진 사람들은 심지어 그의 후기 유화와 프레스코화에서조차 페루지노와 시뇨렐리, 필리피노 리피의 모티프를 발견한다. 따라서 그의 드로잉은 매우 목적 지향적이 되어 대상에 몰입하는 것이 아니라 활용을 위한 연습으로 바뀐다. 예를 들어 성모자에 대한 습작에서 그는 몇 번의 손놀림으로 그가 생각하고 있는 모티프의 윤곽을 표현한다(23쪽). 한편 해부학적인 습작(24쪽 아래)은 신체 동작의 구조보다는 신체 골격의 탐색 수준에 머문다. 라파엘로는 인체 골격의 섬세한 세부 묘사에 관한 한 어딘지 불분명하다(이 그림이 미켈란젤로의 손에 들어갔다면 비웃음을 샀을 것이다).

라파엘로가 (아마도) 피렌체에서 완성한 세 점의 대규모 제단화 중 둘은 페루자로 가는 것이었고, 피렌체 고객을 위해 그린 세 번째 작품은 로마로 떠나기 직전에 의뢰받았다. 〈안시데이 성모〉(22쪽)에서는 여전히 페루지노 제단화의 심오하고 사색적인 평온함이 지배적이다. 인물들은 자기들끼리도 관람자와도 아무런 접촉이 없지만 개성과 박진감을 보여준다. 전경 왼쪽의 세례자 요한은 딱히 바라보는 것은 없지만 뚫어져라 허공을 응시한다. 그의 콘트라포스토(한쪽 다리에 몸의 무게를 싣고 다른 다리를 살짝 구부린 자세)는 여전히 장식적인 움브리아풍이지만 두 발을 단단히 바닥에 딛고 선 모습에서 옷 밑의 신체가 느껴진다. 주름 진 옷의 색조 바림은 라파엘로가 달성한 기술적 진보를 보여준다. 독서에 열중하고 있는 성 니콜라스의 사실적인 입체감은 시뇨렐리에게 빚진 것이다.

〈발리오니 제단화〉(25쪽)는 일찍이 〈오디 제단화〉(16쪽)처럼 페루자의 산프란체스코 성당을 위한 것이었다. 발리오니 가문은 그 도시를 장악하기 위해 오디 가문과 목숨 건 고투를 벌이고 있었는데 가문 안에서도 유혈 반목이 있었다. 평소 사납고 파렴치한 청년 그리포네가 1500년에 노상에서 사촌에게 습격을 당해 그의 어머니 품에

성모자와 세례 요한, 바리의 성 니콜라스
〈안시데이 성모〉
**The Madonna and Child with St John
the Baptist and St Nicholas of Bari
(The Ansidei Madonna)**, 1505년경
패널에 유화, 247 × 152cm
런던, 국립 미술관

베르나르디노 안시데이가 의뢰했다. 대작이지만 세밀화처럼 정밀하게 제작돼 성모 마리아의 왕좌는 정교한 목공예품 같다. 이 제단화에 딸린 제단화 장식대의 세 패널 가운데 〈설교 중인 세례 요한〉이 전하며 역시 같은 미술관에 소장되어 있다.

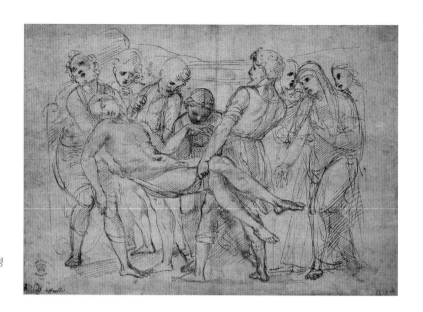

〈매장〉(발리오니 제단화)을 위한 습작, 1507년경
종이에 펜과 잉크, 23×31.9cm
런던, 영국 박물관, 1855-2-14-1

〈매장〉(발리오니 제단화)을 위한 습작,
1505/06년경
종이에 흑분필로 그리고 펜으로 덧그림,
30.7×20.2cm
런던, 영국 박물관, 1895-9-15-617

알베르티는 회화에 관한 논문에서 시신을 묘사한
좋은 예로 죽은 멜레아그로스를 그린 로마의 부조
를 인용하며, 같은 글에서 인물을 그릴 때 골격에
서 시작하는 화가를 소개한다.

서 피를 흘리며 죽었다. 5, 6년 후 그 어머니는 아들을 추모하며 그리스도 애도를 묘
사하는 제단화를 주문했다.

이것은 일찍이 알베르티가 화가 본연의 목표로 여긴 서사적인 이야기 '스토리아'
를 그리는 기회가 되었다. 예비 드로잉과 습작, 스케치가 유달리 많이 남아 있는데(이
는 이미 바사리를 감동시킨 바 있다), 그것들은 의외로 복잡한 밑그림 제작 과정을 자
세히 보여준다. 아주 초기의 습작은 페루지노와 시뇨렐리의 유화와 프레스코화에서
흔히 볼 수 있는 비탄에 젖은 네 인물을 보여주는데, 비통에 겨운 자세와 표정을 되도
록 다양하게 결합시킬 의도였다. 그러나 여기에 머물지 않는다. 사람들은 지면에 누워
있던 시신을 들어올리는 것으로 보이며 마지막 습작에서는 그것을 왼쪽으로 옮기는
것으로 보인다. 비탄이 매장, 좀더 엄밀히 말하면 무덤으로의 운반(il trasporto di
Cristo)이 되어버렸다. 라파엘로는 시뇨렐리와 만테냐에게서 어느 정도 영감을 얻었
겠지만, 오늘날 바티칸이 소장하고 있는 로마 석관에 새겨진, 형제들에게 살해당한 남
편 멜레아그로스를 애도하는 아틀란타 역시 보았을 것이다. 알베르티는 바로 이 장면
을 스토리아의 한 예로 꼽았다. 라파엘로는 그림 배경으로 전경 왼쪽의 무덤 초입에서
부터 멀리 보이는 갈보리 십자가 언덕에 걸치는 놀랍도록 세밀하고 광대한 파노라마
를 창조했다. 앞쪽에는 마치 부조에서처럼 뒤얽힌 두 인물군이 자리한다. 왼쪽에는 죽
은 그리스도와 그를 옮기는 사람 둘이 요한과 니고데모, 막달라 마리아와 함께 있고
오른쪽에서는 아들과의 마지막 이별을 맞아 정신을 잃고 쓰러지는 성모 마리아를 함
께 있던 세 여인이 안아서 부축한다. 〈오디 제단화〉에서처럼 여기서도 두 사건을 결합
하고 있지만 이번에는 수직이 아니라 수평으로 전개된다. 그러나 등장인물이 매우 많
은 까닭에 관람자가 전경 아래의 발들과 그 주인들을 연결하는 데 어려움이 있다. 전
경에 영웅 같은 차림새의 건장한 젊은 운반인이 시선을 사로잡는다. 젊은 그리포네를
이상화한 초상인가? 이 인물들은 확실히 미켈란젤로의 영향이 압도적이다. 오른쪽에

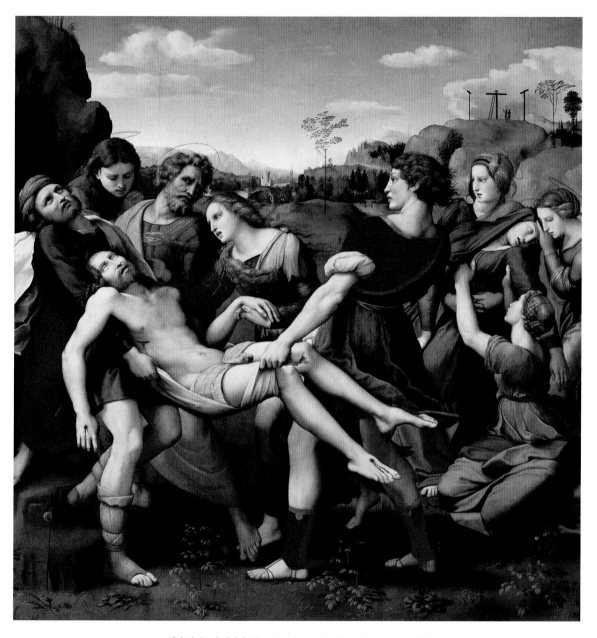

**매장(발리오니 제단화) The Entombment(Baglioni altarpiece), 1507년**
패널에 유화, 184 × 176cm
로마, 보르게세 미술관

이 제단화는 원래 현재 바티칸 미술관이 소장한 신앙·희망·자비를 묘사한
세 폭 제단화 장식대 패널 및 현재 페루자에 있는 축복을 내리는 성부의
정상 패널(조수가 그린 것으로 보인다)과 일체를 이루게 되어 있다.

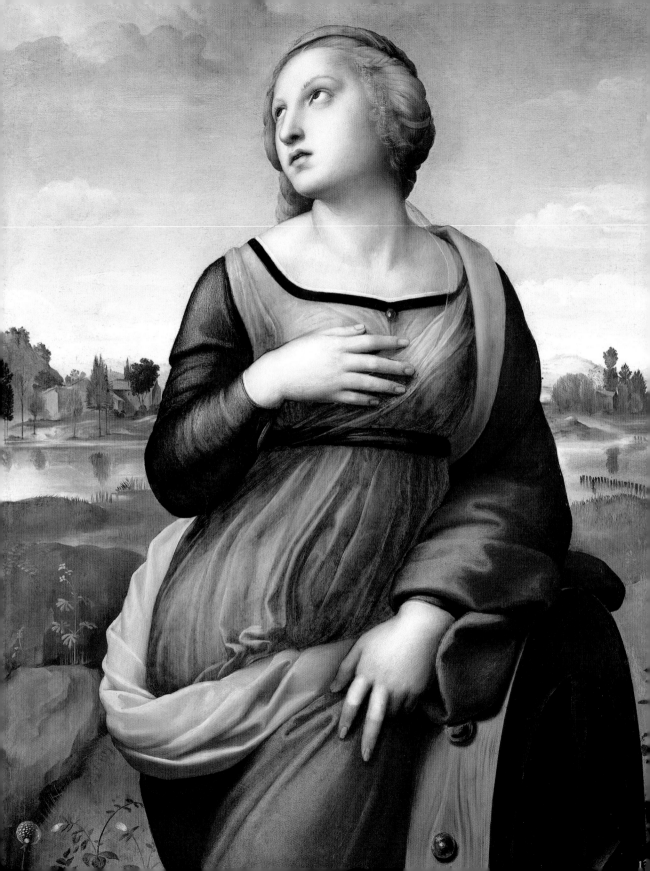

무릎 꿇은 여인은 〈도니 톤도〉의 성모 마리아, 니고데모는 미완의 조각 〈성 마태오〉(27쪽에 실린 드로잉은 이 유화를 위한 구성 스케치 바로 뒷면에 그린 것이다), 그리고 한 팔을 늘어뜨린 그리스도는 산피에트로 대성당의 〈피에타〉다. 얼굴 표정을 통해 비통함을 표현하려는 시도는 레오나르도 다 빈치를 보여준다. 상투적인 몸짓, 곧 비탄에 겨워 가리키거나 비틀린 손이나 들어올린 팔 따위는 없다. 몸동작으로 말을 하며, 그 속에 비애감과 눈에 보이는 수고(나르고 붙잡아줌)가 맞물린다. 이것이 그림에 긴장감을, 실로 진력하고 있다는 느낌을 부여하며, 어쩌면 이것이 라파엘로의 생애에서 이 순간이 갖는 특징일지도 모른다.

〈발다키노의 성모〉(20쪽)는 1506년이나 1508년에 베르나르도 데이가 피렌체의 산토스피리토 교회 내 가족 예배당을 위해 주문한 것으로 라파엘로가 1508년 가을에 로마로 떠날 무렵에는 대략 완성된 것으로 보인다. 그의 피렌체 시절 최고작이라 할 수 있지만 복잡한 인상을 준다. 인물들은 서로 다양한 방식으로 소통하려 하지만 내적인 활력이 부족한 듯한 느낌이다. 이 성스러운 대화에 취지를 부여하는 주제가 없다. 균형 잡힌 몸으로 리본에 몰두하는 벌거벗은 남자아기 둘(왼쪽 아기는 폴리클레이토스의 〈도리포로스〉에서처럼 천진스럽지만은 않은 자세다)은 왕좌에 오르는 계단이 점점 멀어져 보이는 모티프를 약화시킨다. 배경 역시 고전(아마도 브루넬레스키의 산토스피리토 교회 건축)의 자극을 보여준다. 조망 시점 높이에는 인물들의 조각 같은 성격에 부합하는 코린트식 기둥이 있다. 닫집 뒤의 벽채가 훤히 트인 분위기를 만들어내며, 두 천사가 철저히 사실적인 성인들의 머리 위를 떠다니며 날개를 퍼덕이고 옷자락을 펄럭인다.

라파엘로의 피렌체 시기 마지막 작품에 해당하는 그림은 몇 가지 점에서 비범하다. 바로 〈성녀 카타리나〉의 단독상은(26쪽) 아마도 동명의 여성 고객을 위해 그렸을 것이다. 카타리나는 그녀의 순교를 상징하는 수레바퀴에 기대 서 있다. 하지만 화가는 바로 하늘을 향한 그녀의 시선, 내적인 활기, 신에 대한 신뢰, 고통을 감수하는 마음을 통해 그녀가 누구인지를 알아볼 수 있게 한다. 몸통과 사지가 복잡하게 비틀린 데서 미켈란젤로의 미완성작 〈성 마태오〉의 영향이 남아 있지만, 그 뒤틀린 조각에서는 대조를 이루던 것이 여기서는 물 흐르듯 하나의 균형 잡힌 동작으로 귀결된다. 옷의 주름은 몸을 따라가며 그 양감을 강조한다. 이것은 라파엘로의 로마 프레스코화 속의 여성 인물들을 기대하게 한다. (1960년대에 묵은 때를 벗겨낸) 그림의 색채 배합이 특별히 관심을 끈다. 라파엘로 대부분의 초기 작품에서 기초가 되는 빨강과 파랑·초록·노랑 같은 단순한 채색이 여기서는 변칙적으로 나타난다. 망토의 노랑과 빨강, 주황이 한편으로는 밝은 군청색의 하늘과 다른 한편으로는 속옷과 드레스의 차가운 회색빛 도는 보라 및 황록색과 대조를 이루며 도드라진다. 위쪽 구름에서 퍼져나오는 밝은 명암의 노랑은 카타리나 성인의 눈길이 향하는 천국의 빛으로서 다시 한번 빛을 발한다.

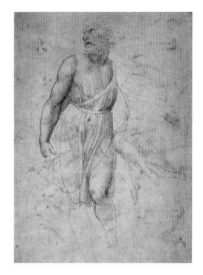

미켈란젤로의 미완성 조각 〈성 마태오〉를 모사한 습작 Study after Michelangelo's unfinished statue of St Mathew, 1505/06년경
종이에 펜, 23×31.9cm
런던, 영국 박물관, 1855-2-14-1 뒷면

베르톨도와 미켈란젤로가 발전시킨 콘트라포스토 모티프는 라파엘로가 피렌체에서 처음 습득한 것으로, 로마에서도 이를 계속 다듬어 〈시칠리아의 비탄〉(65쪽)에서 그 마지막 흔적이 보인다.

알렉산드리아의 성녀 카타리나
**St Catherine of Alexandria**, 1507/08년경
패널에 유화, 71×56cm
런던, 국립 미술관

약간 입을 벌린 카타리나의 표정은 〈매장〉(25쪽)에서 눈물로 얼룩진 막달라 마리아의 얼굴을 좀더 차분하게 변형시킨 모습이다.

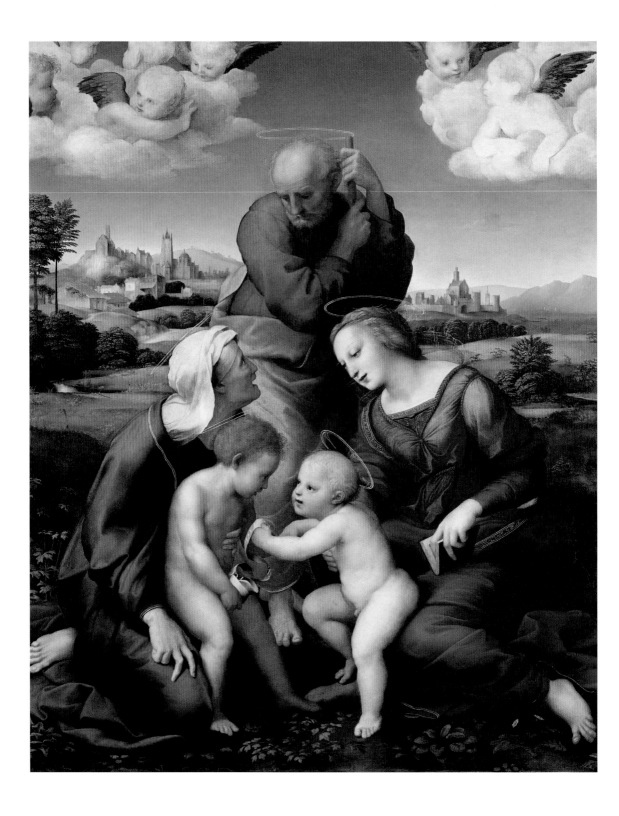

# 성모 마리아

대중에 인식된 라파엘로라는 이름은 성모 마리아 초상을 연상케 한다. 구미 20여 개의 박물관이 라파엘로가 그린 성모 마리아를 소장하고 있으며, 중산층 가정에는 그 복제화가 집안을 장식하는 중요한 자랑거리가 되곤 했다. 그것은 서구 문명의 아이콘이었다.

성모 마리아는 라파엘로의 짧은 생애 모든 국면에 동행한다. 그는 마리아를 모든 회화 양식으로, 그리고 다른 종교 인물들과 함께 가능한 모든 조합으로 다루었다. 도제 시절 실험적인 첫 시도에서부터 그의 대작 성가족으로 이어지는 길은 길지만 순탄했다. 그렇기 때문에 그의 성모 그림들이 기존의 해석을 사용한 반복도, 현상 유지도, 자기만족적인 과시도 결코 아니라는 점은 그저 놀랍고 어쩌면 특이한 사실이다. 어느 것도 다른 것과 닮지 않았다. 개인적으로 집에 두고 기도하기에 적당한 성모 그림에 대한 수요는 확실히 엄청났으며 라파엘로는 그저 그 수요를 충족시키려 한 많은 화가들 가운데 한 사람이었다. 그래도 성모는 특히 그에게 평생의 과제가 되었다. 베네치아파와 함께 라파엘로는 회화에서 여성을 새롭게 찾아낸 위대한 발견자이며, 이 주제로 그와 처음 대면한 이가 바로 성모다. 주제의 범위가 넓어지고 이교 신화와 관련된 성애의 영역까지 다루는 후기에도 역시 이 어머니와 아기, 좀더 구체적으로 어머니와 아들의 애정 관계는 그의 작품세계의 중심 주제가 된다.

성모는 『성서』에서 나온 주제가 아니다. 신약성서에서 그리스도의 어머니는 부수적인 역할을 한다. 신학자들이 그녀에게 더 많은 내용을 부여한 것은 나중 일이다. 마리아 숭배는 유럽 기독교 사회의 사상과 정서 형성의 중심을 이룬다. 성모는 천상의 봉건 여왕에서부터 한 중산층 전원시에 등장하는 처녀의 일생까지, 중세 후기의 '아름다운 아가씨'에서부터 고대, 특히 그리스도 이전 이탈리아의 민간에 유행한 모성 숭배에 이르기까지 다양한 이미지로 살아 있다. 그러나 이런 경우에도 성모는 언제나 친어머니의 사랑 이상의 것을 상징하는데, 거기에는 늘 수난의 기억과 아들을 잃은 어머니의 슬픔이 존재한다. 이런 모성애에 더하여 라파엘로의 성모는 (대개 무척 크고 저 혼자 노는) 자기 아이의 신성에 대한 경외와 앞으로 닥칠 고통의 예감도 드러낸다.

라파엘로가 페루자에서 그린 대여섯 점의 성모 중 하나가 베를린의 〈솔리 성모〉

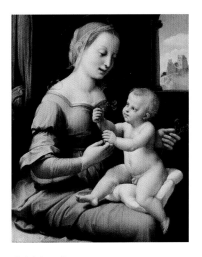

**카네이션 든 성모**
Madonna with the Carnation, 1506년경
패널에 유화, 29 × 23cm
런던, 국립 미술관

최근까지 개인 소장이던 이 소품은 오랫동안 등한시되다 2004년 런던 국립 미술관이 사들였다.

**성모와 요셉, 엘리사벳과 함께한 예수와 요한 (카니자니 성가족)**
The Virgin, Joseph and Elizabeth with Jesus and John(The Canigiani Holy Family),
1507/08년경
패널에 유화, 131 × 107cm
뮌헨, 알테 피나코테크

피렌체의 직물상 도메니코 카니자니가 1507년 루크레치아 디 지롤라모 프레스코발디와 결혼할 때 이 그림을 의뢰한 것으로 보인다.

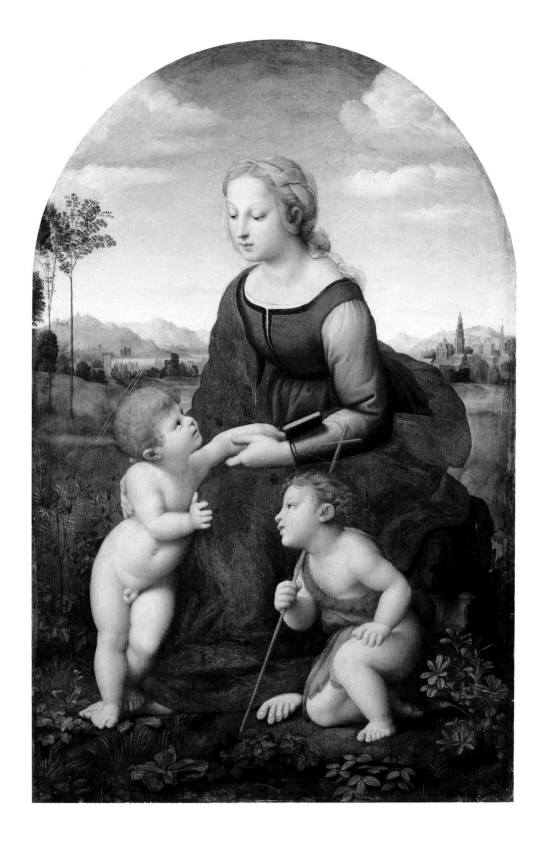

(30쪽)다. 이전·이후의 수많은 성모와 마찬가지로 그녀는 조용히 기도하며 기도서를 보고 성인도 함께 기도서를 보고 있다. 이것은 라파엘로가 앞으로 훨씬 생기있게 다시 풀어낼 모티프다. 성인이 가지고 노는 검은방울새는 영혼의 상징이자 그리스도의 수난에 대한 언급으로도 해석할 수 있지만 이런 세부묘사가 당대 관람자들에게는 흔히 양식상 모티프로 이해되었다. 라파엘로에게 더 중요한 것은 묘사한 장면에 대한 감정이입이었다. 부르크하르트가 보기에 "그는 늘 가능한 한 상징을 쓰지 않으려 했다".

피렌체에서 라파엘로의 성모는 곧 큰 인기를 얻었고 그를 피렌체의 부유한 세도가들 가까이로 데려갔다. 이들이 모두 걸작은 아니지만 저마다 새로운 통찰을 주거나 새로운 영감의 원천을 다룬다. 레오나르도 다 빈치의 본보기도 있었고 최근 사보나롤라의 강박에서 풀려난 도시 전체의 분위기도 외모의 변화를 가져왔다. 라파엘로의 성모가 금발이 된 것이다. 레오나르도 다 빈치의 〈브누아의 성모〉의 변주라 할 〈카네이션 든 성모〉(29쪽)는 아이와 놀며 미소 짓는 우아한 실내복 차림의 젊은 어머니다. 레오나르도 다 빈치의 그림과 마찬가지로 실내는 어스름하고 창문을 통해 바깥 풍경을 얼핏 엿볼 수 있다.

라파엘로는 서거나 무릎 꿇은 두 아이와 함께 앉아 있는 어머니의 주제도 탐구했다. 그런 결합은 레오나르도 다 빈치가 〈암굴의 성모〉에서 일찍이 다룬 것으로 새로운 형식적, 지적 가능성에 대한 제안이다. 두 번째 어린이를 도입함으로써 구도는 더욱 복잡해진다. 그동안 〈성모자와 성 안나〉를 위해 그린 레오나르도의 실물 크기 밑그림이 전시되었고, 미켈란젤로는 〈브뤼헤의 성모〉를 그리는 중이었다. 성모가 목가적인 풍경 속에(더 이상 전면이 아니라) 위치해 그녀의 발치에서 노는 두 아이를 바라보는 세 점의 라파엘로 그림에서 그 두 작품으로부터 받은 자극이 감지된다. 루브르 박물관에 있는 〈아름다운 여정원사〉(31쪽)는 삼자간 열띤 대화의 탁월한 통합을 보여준다. 지팡이를 든 아기 요한은 예수 앞에 무릎 꿇고, 예수는 어머니 무릎에 바짝 몸을 기대며, 어머니는 예수를 내려다본다. 마치 아기 예수가 그의 어머니에게 상황을 설명하듯 몸짓을 동반한 시선이 요한에게서 예수로, 예수에게서 마리아로 넘어가며 교환된다.

탐구의 기회를 준 것도 성가족이었다. 라파엘로는 피렌체 시기 말엽으로 갈수록 그 주제에 빠져든다. 그는 이미 1504년에 그린 작품에서 요셉과 성모자를 어린 양과 결합시키는 시도를 하면서 레오나르도의 〈성모자와 성 안나〉처럼 오른쪽으로 기울어지는 대각선을 사용했으나 동일한 음악적인 흐름을 만드는 데는 실패했다. 3, 4년 뒤에 오는 〈카니자니 성가족〉(28쪽)은 이 초기의 시도에 정반대되는 것으로 볼 수 있다. 다섯 인물이 예술적으로 균형 잡힌 피라미드 모양을 만들고 중앙에서 그들의 손과 다리가 복잡하게 엉키며 겹쳐진다. 최근에야 존재가 드러난 구름 속의 아기 천사들은 내용 면에서 이 그림을 라파엘로의 대형 제단화들과 나란히 세운다.

로마로 이동하면서 당분간 형식 실험은 중단되지만 주제의 발전과 심화는 계속된다. 그의 성모는 더욱 어머니다워지고 아이들은 더욱더 아이다워져 자연스럽게 꽃(〈알도브란디니 성모〉)이나 어머니의 베일(〈로레토의 성모〉)을 가지고 논다. 〈의자의 성모〉(33쪽)는 바티칸 궁의 엘리오도로의 방(스탄차 델리오도로) 프레스코화와 같은 시기의 작품으로, 라파엘로의 다른 성모와 세 가지 점에서 구분된다. 세 인물 모두 극

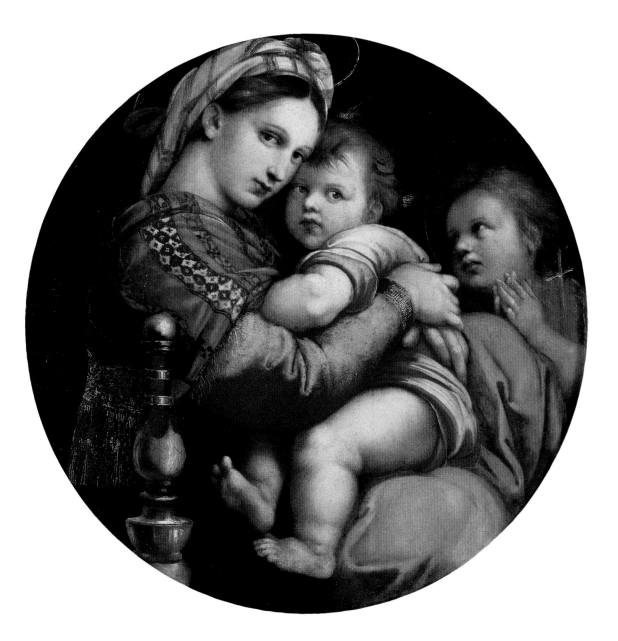

도로 확대해서 원형 안에 넣었고, 어머니와 아기 둘 다 관람자를 바라보며, 똑바로 돌려놓은 의자와 금실 섞인 옷감 같은 부차적인 세부조차 화가의 탁월함을 보여주는 점이 그러하다. 이 모든 것이 라파엘로의 다른 어떤 성모에서도 찾아볼 수 없는 거의 초상화 같은 내밀함을 자아낸다. 색채 역시 탁월하다. 성모는 아기와 떨어지기 싫은 듯 유아기를 훨씬 지난 어린 아들을 두 팔로 꼭 끌어안았다. 아기의 조그만 팔은 그녀의 숄 밑으로 사라진다. 아기 요한은 모자의 교감을 공유하지 않는다.

　　라파엘로는 이후 여기에 필적할 만큼 강렬한 성모를 내놓지 않았다. 대신 그는 계속해서 성가족이라는 종교적인 주제가 혼합된 군상 연작을 계속 기획함으로써 말하

**의자의 성모**
*Madonna della Sedia*, 1513/14년경
패널에 유화, 지름 71cm
피렌체, 팔라티나 미술관

피렌체에는 중세부터 전하는 성모의 원형그림(tondo) 전통이 있다. 라파엘로는 루카 델라 로비아와 미켈란젤로의 조각, 산드로 보티첼리와 로렌초 디 크레디, 필리피노 리피의 그림에서 이를 접했을 것이다.

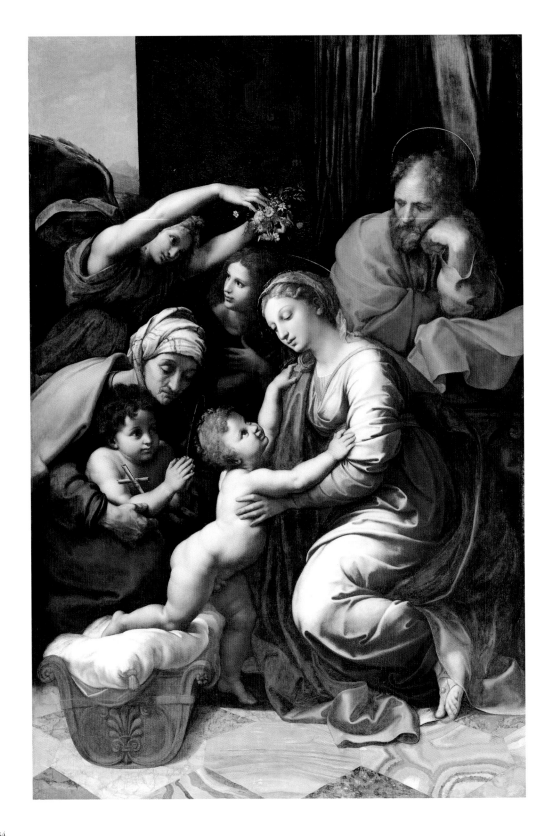

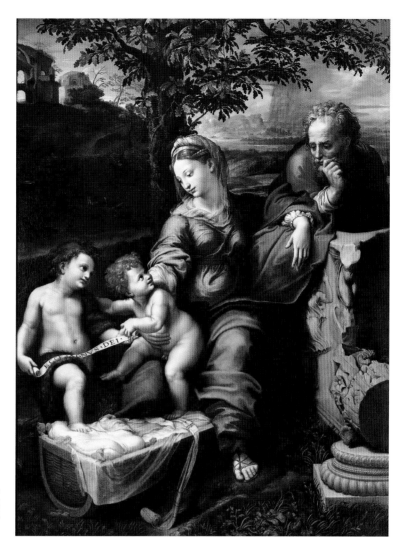

**참나무 밑의 성가족 〈퀘르차의 성모〉**
The Holy Family beneath the Oak Tree
(Madonna della Quercia), 1519년경
패널에 유화, 144×110cm
마드리드, 프라도 미술관

엑스선으로 드러난 밑그림에서는 라파엘로의 솜씨가 보이나 실제 그림은 페니와 줄리오 로마노에게 맡겼다. 배경 풍경은 라파엘로의 후기 작품 가운데 가장 아름다운 것으로 꼽는다.

**프랑수아 1세의 성가족**
The Holy Family of François I, 1518년
캔버스에 유화(패널에서 전사), 207×140cm
파리, 루브르 박물관

아기 예수가 무덤에서 부활하는 그리스도처럼 요람에서 걸어 나온다. 성모 마리아에게는 천사가 천상 왕후의 화관을 씌우고 있다.

자면 공적 진술의 지평을 연다. 그의 고객에는 교황 레오 10세도 있었다. 교황은 프랑스의 클라우디아 여왕을 위한 선물로 〈프랑수아 1세의 성가족〉(34쪽)을 의뢰하고 그의 조카 레오나르도에게 직접 그 그림을 전달하게 했다. '우르비노의 라파엘로 그림 1518'이라는 뚜렷한 문구가 선물의 가치를 강조하지만 에누리해서 보아야 한다. 오늘날 이렇게 서명된 그림 중 어느 것도 라파엘로가 직접 그린 것으로 보지 않는다. 채색은 칙칙하고 대비는 선명하며 배경에는 폐허가 된 고적이 보인다. 말년에 라파엘로가 고고학에 보인 관심은 〈퀘르차의 성모〉에서 절정을 이룬다. 성모는 고대 양각 부조를 배경으로 촛대 대좌에 몸을 기댔다. 전경 오른쪽에는 마르스 울토르 신전의 부러진 기둥 기단부가, 원경에는 이른바 미네르바 메디카 신전과 동시대 다른 드로잉에도 나오는 원형건물이 눈에 띈다. 이 모든 것은 물론 이교도 신앙 세계에 대한 그리스도의 승리를 상징한다.

# 바티칸 화가

현대의 로마 여행객은 바티칸을 외부 대도시의 생활과 차단된 국가 안의 국가로 체험한다. 그러나 라파엘로가 살던 당시 바티칸은 변두리에 있었지만 로마의 중추였다. 그곳에 궁정이 있었기 때문이다. 1508년 가을 라파엘로는 교황의 궁정화가로서 (일정한 급료를 받고서 교황 칙령의 밑그림 그리는 화공으로) 사교계에 등장해 종신토록 그 세계에 몸담게 된다. 25살에 말 그대로 출세한 것이다. 그가 명사가 되어 최고의 성공을 거두게 될 곳도 바로 이곳이었다. 그러나 삶의 기반이 견고해져도 그는 해마다 새로운 목표를 정해 쉬지 않고 몰아붙였다. 라파엘로의 점점 더 웅장하고 거대해지는 양식은 영원한 도시 로마가 준 인상에서 기인한다고 생각하는 학자들도 있었다. 사실 (피렌체에서부터, 그리고 로마에서 계속 미켈란젤로를 받아들인 결과) 로마 르네상스 전성기의 '장대한 양식'을 창안한 사람은 바로 라파엘로다. 그는 세 가지 아주 새로운 것과 직면한 자신을 발견했다. 규모가 큰 비종교적인 건물 내부에 프레스코화를 그리는 일, 이탈리아의 지도적 신학자들이 예술과 고대 미술품에 조예가 깊은 학자와 뛰어난 인문학자들과 어깨를 나란히 하고 있는 로마 교황청 안의 지적인 풍토, 그리고 교황 율리우스 2세의 후원이 그것이다. 이어지는 몇 년 동안 그는 새로운 양식의 벽화를 개발하고 우의적이고 역사적인 인물과 광경들로 이루어진 우주를 창조했으며 그 해석이 오늘날까지 학계를 지배하고 있다. 게다가 브라만테, 미켈란젤로와 함께 율리우스 2세의 이미지를 '문예부흥의 교황'으로 만들어냄으로써, 동시대인들이 이 교황에 대해 털어놓은 모든 적의에 찬 비판을 무색케 했다.

라파엘로의 방들은 율리우스 2세가 바티칸 궁 위층에 자신의 거처로 마련한 아파트 공간에 있다. 이미 피에로 델라 프란체스카와 페루지노, 시뇨렐리가 그린 프레스코화가 있었지만 교황은 방 전체를 완전히 다시 꾸미기로 했다. 소도마·페루치·브라만티노·리판다·로토 등 젊은 화가들을 고용해 착수하려 했으나 마침 브라만테의 추천을 받고 피렌체에서 막 당도한 라파엘로가 다른 화가들을 모두 제쳐버린다. 그는 우선 교황의 상당히 간소했을 서재(율리우스 교황은 스스로 "나는 학식이 많지 않다"고 말했다고 한다)가 있는 가운데 방부터 착수했다. 오늘날 서명의 방(스탄차 델라 세냐투라)으로 지정된 것은 이후 교황의 법정으로 사용되었기 때문이다. 그 방의 장식(37쪽)

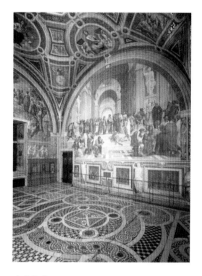

서명의 방

왼쪽: 〈파르나소스〉, 오른쪽: 〈아테네 학당〉. 고개를 들어 보면 각 벽화에 상응하는 의인화한 인물들이 볼트의 원형그림에 등장한다. 〈성체 논쟁〉 위에는 신학, 〈파르나소스〉 위에는 시, 〈아테네 학당〉 위에는 철학, 〈정의〉 위에는 정의가 있고, 원형그림들 사이의 직사각형에는 인간의 타락, 아폴로와 마르시아스, 천구의를 든 우라니아, 솔로몬의 심판 등 부연 장면이 따른다.

**헤라클레이토스 Herakleitos**, 1510/11년
〈아테네 학당〉(40~41쪽) 부분

이 인물은 현재 밀라노의 암브로시아나 미술관이 전시한 밑그림에는 없다. 라파엘로는 이미 완성한 프레스코화의 해당 부분을 깎아내고 다시 그려 넣었다.

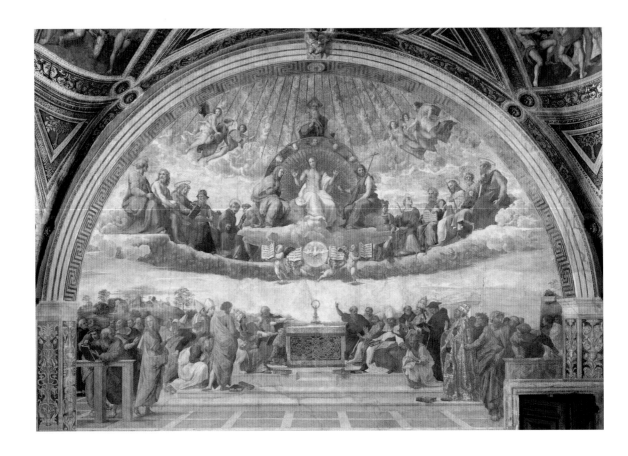

**성체 논쟁 Disputa**, 1508/09년
프레스코, 가로 약 10.75m
로마, 바티칸 궁, 서명의 방

그림 아랫부분 지상에서 원근법상의 소실선들은
제단 위 성체 뒤쪽으로 모인다. 윗부분 천상 중앙
의 삼위일체는 보다 벽화 전면에 가깝게 떠 있다.

은 로마 인문학의 혼합주의적 사고를 반영한다. 벽의 주역은 그리스도 · 아폴로 · 플
라톤 · 아리스토텔레스 등 『성서』와 신화 속의 인물과, 고대 및 중세의 저술가와 사상
가들이다. 천장화에서 앉아 있는 네 여자는 정신적인 계몽에 이르는 서로 다른 경로,
즉 신학 · 시 · 철학, 그리고 지상의 인간 행동의 지침이 되는 원칙으로서의 정의를 상
징한다. 이 의인화에 각각 4면의 벽화 〈성체 논쟁〉(38쪽), 〈파르나소스〉(39쪽), 〈아테
네 학당〉(40~41쪽)과 〈정의〉(42쪽)가 대응한다. 이 기획은 교황의 가까운 친구이자
아마 그의 개인 사서였을 톰마소 잉기라미에게서 비롯되었는지도 모른다. 라파엘로
는 2년 후에 그의 초상화를 그렸으며(85쪽) 〈아테네 학당〉에서도 (왼쪽 가장자리에 잎
으로 만든 화관을 쓴) 키케로로 등장시킨다. 그러나 초상 명단 같은 단순한 지시 사항
이상을 제시한 계획서에 대한 언급은 어디에도 없다. 어쨌든 그에게 전달된 제안을 그
림으로 옮기는 것이 바로 라파엘로의 임무, 상당한 지성과 상상력 · 창조력을 요구하
는 임무였다.

　　〈성체 논쟁〉은 라파엘로의 재능을 시험하는 로마의 첫 무대였다. 그의 용기에 대
한 시험이었다고도 할 수 있을 것이다. 이 구성은 지금은 소실된 프라 바르톨로메오의
최후의 심판 프레스코화에 바탕을 두었으며, 라파엘로는 이를 1505년 페루자의 산세
베로 성당 앱스 장식을 위해 그린 바 있다. 여기서는 그것을 웅대한 천국의 상상도로
발전시켰다. 금빛 물감을 아낌없이 써서 틀림없이 교황을 기쁘게 했을 것이다(교황은

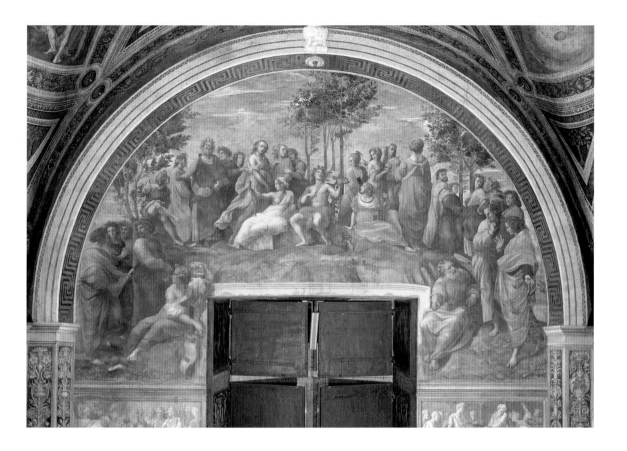

미켈란젤로의 시스티나 예배당 천장화에 금 물감을 사용하지 않은 점을 아쉬워하곤 했다). 남아 있는 40여 점의 드로잉이 보여주듯 이 신학 메시지는 지난한 기획 과정을 거치며 천천히 그 최종 형태로 진화했다. 구성의 중심에는 제단 위에 축성한 성체를 담은 현시대를 세워 성찬의 신비를 구현한다. 그 위 천국에는 양옆에 성모와 성 요한을, 아래에 네 복음서를 동반한 성삼위가 보인다. 예언자와 사도, 성인들은 양옆으로 펼쳐진 반원형의 구름층을 따라 도열했다. 그 아래 지상에다가 라파엘로는 교회사에 나오는 인물들을 비롯해 가공과 익명의 인물들을 섞어놓았다. 그의 주된 관심사는 운집한 군중에 동세와 활기를 불어넣는 것이었는데 이는 레오나르도가 그린 피렌체의 〈동방 박사들의 경배〉에 자극받은 바 컸다. 결과는 과연 〈성체 논쟁 a Disputation of the Holy Sacrament〉(바사리가 이를 'disputa'라고 불렀다)의 인상이 뿜어나온다. 아마 여기에는 율리우스 교황의 삼촌으로 나중에 교황 식스투스 4세가 되는 프란체스코 델라 로베레가 그리스도의 몸을 대단히 성스러운 것으로 옹호한 1452년의 교황청 논쟁을 상기시키려는 의도도 있었을 것이다. 그는 전경 오른쪽에 금빛 코프를 걸친 교황으로 등장한다. 율리우스 교황은 아직 턱수염이 없는 모습으로 제단 왼쪽에 앉아 있다.

이 방의 북쪽 벽 창문으로 바티칸 언덕의 정상이 보이는데, 로마의 인문학자들에게는 그것이 아폴로와 뮤즈의 거처인 '파르나소스 산'으로 생각되었다. 라파엘로는 그것을 시의 영천인 카스탈리아 샘이 발원하는 바위 고원으로 그렸다. 아폴로는 주변

**파르나소스 Parnassus**, 1509/10년
프레스코, 가로 약 8.70m
로마, 바티칸 궁, 서명의 방

아폴로가 근대 현악기(리라 다 브라초)를 연주한다. 뮤즈들이 든 악기는 바티칸의 로마 석관에서 따왔다.

40~41쪽
**아테네학당 The School of Athens**, 1510/11년
프레스코, 가로 약 10.55m
로마, 바티칸 궁, 서명의 방

라파엘로 사후 몇십 년 지났을 뿐인데도 사람들은 설마 교황이 자기 아파트를 이교 철학자들로 장식하게 했겠느냐고 생각했다. 그래서 플라톤과 아리스토텔레스는 베드로와 바울로, 기록하는 이들은 복음사가 식으로 해석했다.

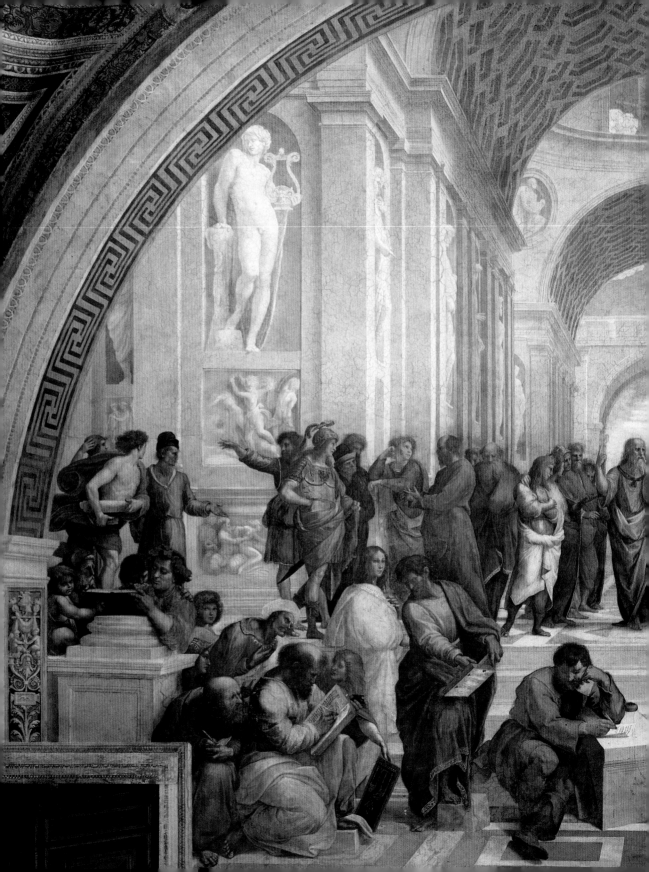

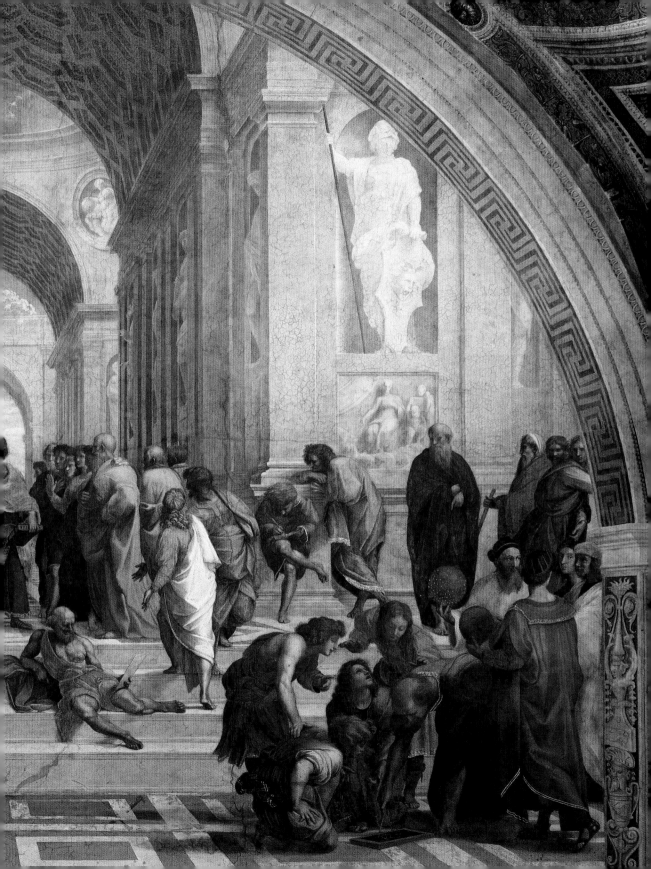

**정의 Justice, 1511년**
프레스코, 가로 약 8.60m
로마, 바티칸 궁, 서명의 방

창문 양옆의 장면들이 보여주는 시민과 교회의 법제는 위 반원형 벽간에 등장하는 용기·지혜·절제와 함께 네 기본 덕행의 하나인 '정의'를 설명한다.

산비탈에 모인 18명의 그리스·로마·이탈리아 저술가들과 아홉 뮤즈에 둘러싸여 등장한다. 단테·호메로스·베르길리우스 같은 대문호는 쉽게 알아볼 수 있지만 그 밖의 사람들은 그저 추측할 뿐이라 당시에도 뮤즈의 정확한 신원을 놓고 논쟁하느라 시간 가는 줄 몰랐을 것이 틀림없다. 여기서 중요한 것은 뮤즈들과 여성 시인 사포(왼쪽 하단)가 소개하는 여성스러움이다. 미묘한 색조의 밝고 섬세한 색채가 전체적으로 서정적인 분위기를 불러일으킨다. 인물들의 배치는 자연스럽고 잘 조화되며 표정은 신중해서 〈성체 논쟁〉에서처럼 열띤 논쟁에 휘말린 모습이 아니다. 창문 양옆의 사포와 핀다로스(?)에서 보이는 확실하고 과감한 환각법은 이 기법을 쓴 마지막 예로, 그 다음 방의 프레스코화에서 라파엘로는 이런 효과에 등을 돌린다.

〈아테네 학당〉과 더불어 우리는 남자들만의 세계로 돌아간다. 철학의 학당(벨로리에게서 비롯된 명칭으로 그는 1695년에 이것을 "아테네의 김나지움"이라고 묘사했다) 또는 차라리 신전(마르실리오 피치노)은 신상과 부조로 치장된 넓은 개방형 건물이다. 철학을 정의하자면 고대인들의 지혜다. 근대(즉 그리스도교) 사상가들은 등장하지 않는다. 중앙에는 학당의 두 거물이 자리했다. 겨드랑이에 자신의 『티마이오스』를 낀 플라톤이 이데아의 영역인 위를 가리키는 한편 『윤리학』을 든 아리스토텔레스

는 지상을 향해 손짓한다. 왼쪽, 플라톤과 같은 높이에서 주먹코 소크라테스가 (세련되게 차려입은 알키비아데스를 포함한) 한 무리의 아테네 시민들과 대화를 나누고 있는 것과, 전경에서 한 무리의 제자들에게 둘러싸인 피타고라스가 책을 쓰고 있는 것을 볼 수 있다. 디오게네스는 온갖 근심 걱정을 잊고 술잔을 든 채 계단에 널브러졌다. 전경 오른쪽에는 대머리 브라만테가 유클리드가 되어 젊은 학생들에게 기하학의 법칙들을 설명하고 있다. 브라만테는 그림 맨 오른쪽 끄트머리에도 나오는 라파엘로에게 건축에 대한 영감을 주었을 뿐 아니라 아마도 여기에 나오는 철학자들의 생애와 외양에 대한 고전 저술들을 알려주었을 것이다(라세 호드네). 라파엘로가 풀어야 할 문제는 추상적인 주제를 몸짓으로 다시 해석하는 것이었다. 철학자들이 하는 일은 무엇인가? 그들은 대화하고 주장하며, 독서와 집필을 하고, 가르치거나 혼자 명상하면서 시간을 보낸다. 이 모든 것을 고취하는 것은 지력으로, 생명과 활력을 가져다준다. 〈아테네 학당〉은 그러므로 (계시를 통해 이해에 도달하는) 〈성체 논쟁〉과 분명 정반대되지만 비교해서 보면 라파엘로의 예술적인 발전을 설명해준다. 붓놀림은 더욱 자신에 차 거칠 것이 없으며 특유의 특징이 드러나고, 색채가 더욱 강조되며, 인물들은 더욱 견실하고 설득력 있으며, 구성은 더욱 화려하고 자유로운 한편 색채들은 더욱 조화를 이루었다. 라파엘로는 그의 프레스코화 양식을 발견한 것이다(그리고 엘리오도로의 방에서 더욱 맹렬히 그것을 확대할 것이다).

라파엘로가 바티칸 궁실의 비계에서 그림을 그리는 동안 미켈란젤로는 문을 닫아걸고 시스티나 예배당의 천장화를 그리고 있었다. 1511년 8월 14일 천장의 반이 모습을 드러냈다. 그 인상은 엄청났다. 라파엘로는 지극히 그답게 대화가 필요하다는 반응을 보였다. 그는 이미 완성한 〈아테네 학당〉에 대리석 덩이에 몸을 기댄 채 생각에 잠겨 앞을 응시하는 음울한 헤라클레이토스로 호적수의 초상을 그의 양식을 패러디해서 삽입했다(36쪽). 그 직후 라파엘로는 산아고스티노에 시스티나 예배당의 예언자들(과 율리우스 2세 묘지의 조각 〈모세〉) 양식으로 살아 있는 듯 생생히 앉은 자세의, 그러나 미켈란젤로가 그린 인물들처럼 자기 안에 몰입되지 않고 활달하고 붙임성 있는 인물 〈예언자 이사야〉(57쪽)를 그렸다.

〈정의〉의 벽(42쪽)은 서명의 방의 다른 세 주제와 아주 매끄럽게 조화되지는 않는다. 도서관의 전통이자 아마도 원래 이 방을 위해 짜놓았을, 네 분과를 설명하는 장식 항목표로 되돌아갔는지도 모른다. 라파엘로는 〈파르나소스〉에서처럼 벽 전체를 통합해 창문 주변에서 극적인 배치를 이루기보다 이 벽을 구획함으로써 다른 벽들과 차이를 강조한다. 각 구역의 틀이 되는 건축물 그림은 〈아테네 학당〉에서보다 훨씬 직접적인 브라만테의 영향을 보여준다. 반원형 벽간에는 용기·지혜·절제에 해당하는 앉아 있는 인물들을 그려 넣었다. 그들은 둥근 천장의 원형그림 속에 있는 정의와 함께 인간의 재판 세도가 기초를 두거나 그렇게 해야만 하는 네 가지 기본 덕행을 구성한다. 미켈란젤로의 무녀(巫女)들과 유사함을 부정할 수는 없지만 세 여성은 그들의 몸짓과 자세를 통해 상호 관계를 수립하고 사회적인 조화를 만들어낸다.

중앙 창문 양옆의 장면은 각각 시민과 교회의 법을 나타내며, 합쳐서 법체제를 설명한다. 오른쪽 것만 라파엘로가 그리고 아마도 조수 로렌초 로토가 왼쪽 것을 그렸을 것이다. 왼쪽은 유스티니아누스 황제가 로마 시민법의 첫 권인 『학설휘찬』을 그 저자

**볼세나 미사 Mass at Bolsena**, 1512년
프레스코, 가로 약 8.40m
로마, 바티칸 궁, 엘리오도로의 방

중심인물은 기도 중인 교황이다. 성변화의 신비는
묘사가 불가능하므로 독일 사제의 이야기를 예로
들어 설명한다. 사제가 1263년에 볼세나에서 미사
를 집전하다가 성체가 피를 흘리는 기적을 보고 회
의를 버린다.

인 비잔틴 제국의 법학자 트리보니아누스에게서 받는 장면이다. 오른쪽에는 페나포
르트의 라이문도가 교황 그레고리 9세에게 교회법의 기초가 되는 교황의 교령들을 집
성한 『교령집』을 바친다. 라파엘로는 교황에게 율리우스 2세의 특징을 부여했다. 그
뒤에 미래에 교황 레오 10세와 파울루스 3세가 될 메디치와 파르네세 가문의 추기경
들, 로마 교황청 역사의 반세기를 장식할 쟁쟁한 인사들이 서 있다. 한 벽면에서 알레
고리와 역사적인 사실주의, '자연 그대로의' 초상 사이를 가로지르는 라파엘로는 스
스로 미켈란젤로와 비슷해지지 않도록 거리를 유지하면서 헬리오도로스 프레스코화
의 기적을 낳는 '만인의 화가'(바사리)가 된다.

율리우스 2세가 프랑스와 황제 군대를 상대로 북부 이탈리아에 출정했다가 병들
고 패해서 돌아왔을 때 서명의 방 장식은 아직 완성되지 않은 상태였다. 교황은 곧 공
의회 소집을 요구하는 추기경들의 적의에 찬 파벌 싸움으로 위협받았지만 그의 용기
는 꺾이지 않았다. 그래서였을까, 그 절망적이어 보이는 상황에서도 그는 라파엘로에
게 다음 방에다가는 자신을 믿는 사람들을 도우러 오는 신을 그려달라고 주문했다.
『성서』와 교회사에서 4개의 사건, 즉 셀레우코스 왕의 명령으로 예루살렘 신전의 보
물을 약탈하려 한 시리아의 관리 〈헬리오도로스의 추방〉(46~47쪽), 헤로데 왕의 지
하 감옥에 갇힌 〈성 베드로의 석방〉(45쪽), 이탈리아 접경에서 교황 레오 1세가 수행
한 〈아틸라 격퇴〉(49쪽), 그리고 〈볼세나 미사〉(44쪽) 때 성체가 피를 흘림으로써 성
체성사 안에 그리스도가 현존하는 미사를 진행하고 있다는 것을 사제에게 납득시킨

사건이 선정되었다. 이들은 교회의 재산, 교황의 위격, 교황령, 그리고 그리스도교의 중심 교의인 화체설을 공격한 데 대한 성공적인 전복을 상징한다. 부르크하르트에 따르면 그것은 율리우스 2세가 자신을 (교회와 세속이라는 객관적 형태의 양 세력권에서) '구원자 교황'으로 만드는 데 목적이 있었다. 새로운 주제였으며 그것은 라파엘로에게 새로운 창조적 자유를 동반한 것이 분명했다. 교황 율리우스는 라파엘로가 자신의 지시로 무엇을 만들지 상상도 못했을 것이다. 그것은, 예를 들어 사도행전에 "베드로는 천사를 따라 나가면서도 천사가 하는 일이 현실이 아니고 환상이려니 했다"(「사도행전」 12장 9절)로 기술된, 천사에게 이끌려 감옥 밖으로 인도되는 순간 성 베드로의 얼굴에 나타나는 인간 드라마의 연속이다. 그리고 〈볼세나 미사〉에서 벌겋게 달아오른 얼굴과 내려보는 시선으로 성체에 묻은 피를 증명하며 이전의 회의를 부끄러워하는 젊은 사제의 모습에서 다시 나타난다.

이 교회사 프로그램은 전반적으로 보수적일지 모르나 라파엘로는 르네상스 시대 사람이었으며, 늘 그랬고 앞으로도 그렇겠지만 교황이 역사의 불변함을 믿었다면 화가는 과거를 현재로, 16세기 경험의 세계 안으로 가져와 확고히 뿌리내리게 하는 것을 그의 임무로 생각했다. 이 임무가 그렇게 정교하게 달성되는 경우는 좀처럼 드물었다. 신은 천사나 사도를 특사로 보내 자신의 역할을 수행하는 한편 〈볼세나 미사〉에서는 축성된 성체에 눈에 보이지 않게 현존한다. 묘사된 사건의 불가사의한 성격은 다만 현실세계에서 그것을 경험하고 보이는 반응을 통해서만 전달된다. 신원을 확인할 수

**성 베드로의 석방**
The Release of St Peter, 1513/14년
프레스코, 가로 약 8.10m
로마, 바티칸 궁, 엘리오도로의 방

이 프레스코화는 「사도행전」 12장 6절을 따른다. 바사리는 "밤의 효과 재현에서 이 그림은 다른 어떤 그림보다도 진실하다"고 생각했다. 세 자연광원인 횃불과 달빛, 새벽 하늘을 고의적으로 약화시켜 천사가 초자연적인 광휘를 띠게 했다.

46~47쪽
**헬리오도로스의 추방**
The Expulsion of Heliodorus, 1511/12년
프레스코, 가로 약 10.80m
로마, 바티칸 궁, 엘리오도로의 방

「마카베오서 하」에 따르면 성전에 "휘황찬란하게 성장한 말이 보기에도 무시무시한 기사를 태우고" 나타났고, 또 "그와 함께 두 젊은 장사가 나타났는데 그들은 굉장한 미남인데다 입고 있는 옷마저 휘황찬란했다. 그들은 헬리오도로스 양쪽에 하나씩 서서 그를 쉴 새 없이 채찍으로 때려 큰 타격을 주었다. 헬리오도로스는 꼼짝없이 땅에 넘어져 짙은 어둠 속에 빠져버렸다".

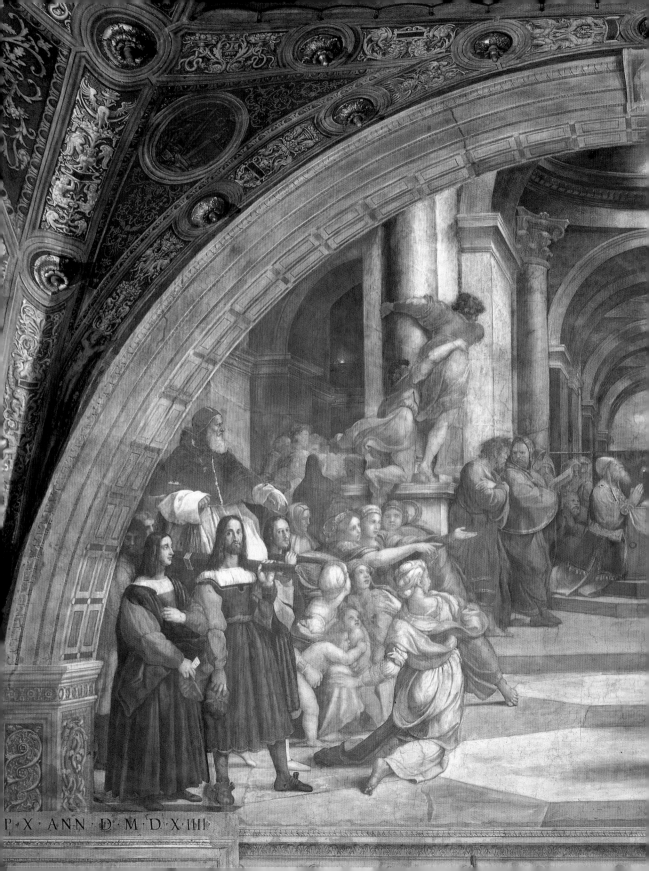

P · X · ANN · D · M · D · X · I I I I

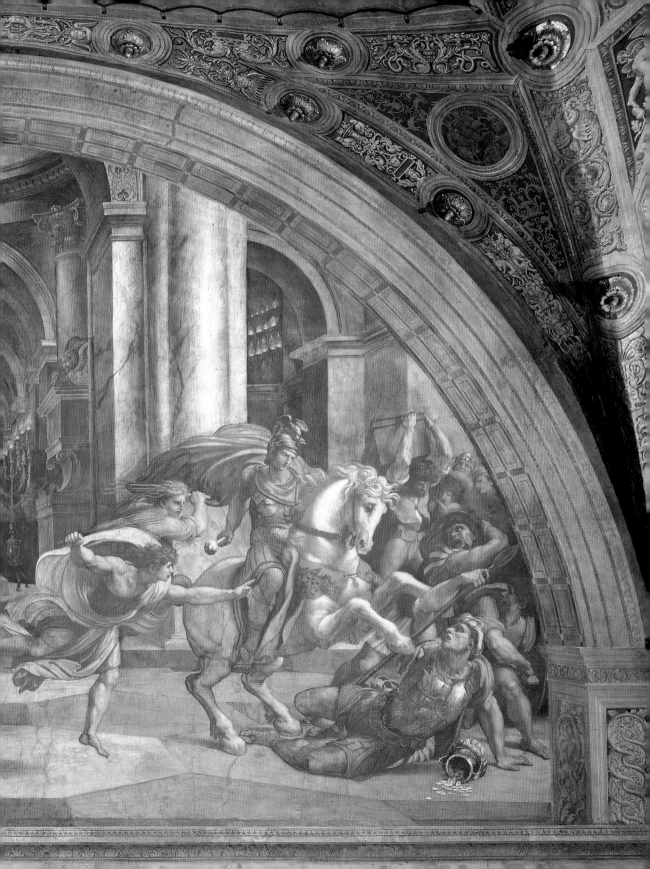

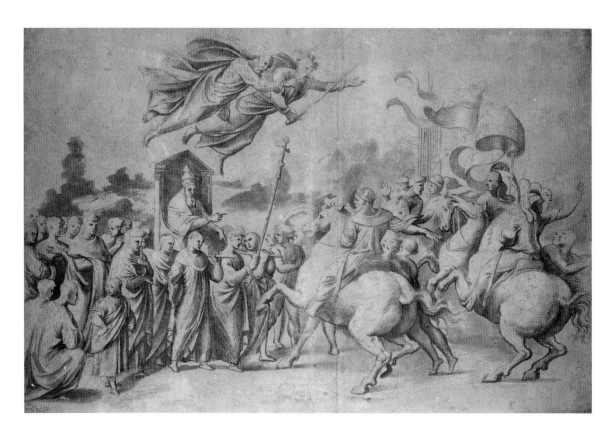

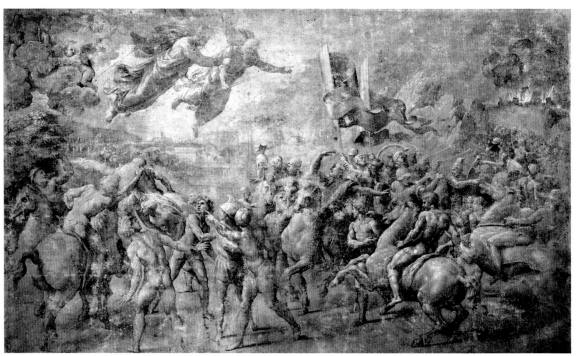

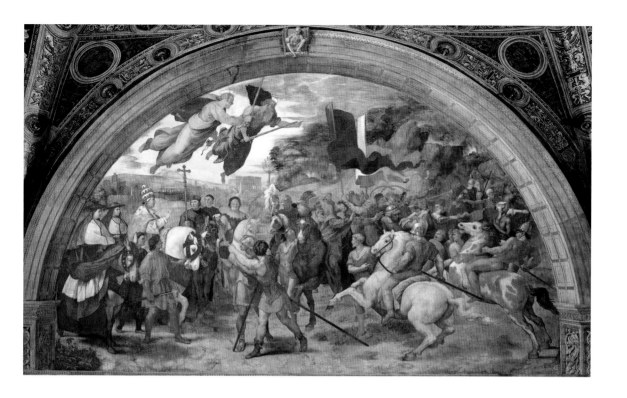

있는 인물은 율리우스 교황의 세 선배로, 〈헬리오도로스의 추방〉 원경에서 기도하는 대제사장 오니아스, 〈성 베드로의 석방〉에서 성 베드로, 그리고 〈아틸라 격퇴〉의 레오 1세다. 〈볼세나 미사〉에서는 율리우스 교황이 몸소 등장하지만 역사적인 역할은 하지 않는다. 또한 그림마다 관찰자들이 있어서 사건에 감정적으로 휘말린 다수의 구경꾼이나 〈볼세나 미사〉의 오른쪽에서처럼 거리를 유지한 입회인의 모습을 하고 있다. 그들은 우리로 하여금 이야기를 몸소 경험하고 육안으로 보게 해준다.

〈헬리오도로스의 추방〉에서는 교황이 몸소 왼쪽에서 화면으로 들어옴으로써 신의 징벌에 대해 그가 느끼는 냉혹한 만족감을 우리가 맛보게 한다. 〈헬리오도로스의 추방〉을 위한 예비 드로잉에는 교황의 무리가 등장하지 않는다. 그것은 라파엘로가 작품을 풍성하고 깊이 있게 하며 새로운 빛을 더하기 위해 종종 하던 식으로 마지막에 추가한 것 가운데 하나다. 전하는 예비 드로잉이 거의 없는 탓에 불행히도 엘리오도로의 방 프레스코화의 구상 과정을 재구성하는 데는 어려움이 있다. 이 가운데 가장 흥미로운 것은 〈아틸라 격퇴〉에 관한 것이다. 모사본으로 볼 때 이 작품의 처음 구성은 교황의 행렬과 이방의 군대가 양편에서 들어와 중앙에서 맞닥뜨리는 것이다(48쪽 위). 라파엘로가 직접 그린 두 번째 드로잉(상태가 나빠서 여기에는 모사본을 실었다)에서는 아틸라의 대군이 전경 전체를 차지한다(48쪽 아래). 두 명의 군인이 교황 행렬이 그림 안쪽에서 접근하고 있음을 탐지하고 대장에게 알리지만 기적의 수신자인 대장은 이미 검을 든 두 천사가 그를 향해 내려오는 것을 알아차렸다. 이 경우 교황은 원경에서만 보였을 것이고 신의 사자들이 진짜 행위자가 된다. 발상은 훌륭하지만 최종

**아틸라 격퇴** The Repulse of Attila, 1513/14년
프레스코, 가로 약 10.70m
로마, 바티칸 궁, 엘리오도로의 방

라파엘로는 1474년에 출판된 『교황 전기』를 전거로 삼았는데, 저자는 식스투스 4세가 바티칸 도서관장에 임명한 플라티나 바르톨로메오 사키다.

48쪽 위
〈아틸라 격퇴〉의 첫 디자인 모사본
종이에 붓과 갈색 잉크, 38.8×58cm
옥스퍼드, 애슈몰리언 박물관

48쪽 아래
〈아틸라 격퇴〉의 두 번째 디자인 모사본
종이에 펜과 워시, 35.2×59.8cm
파리, 루브르 박물관, 물품목록 4145

라파엘로의 드로잉 원화는, 루브르 것도 그렇고, 보존상태가 매우 나빠 게재하기 어렵다

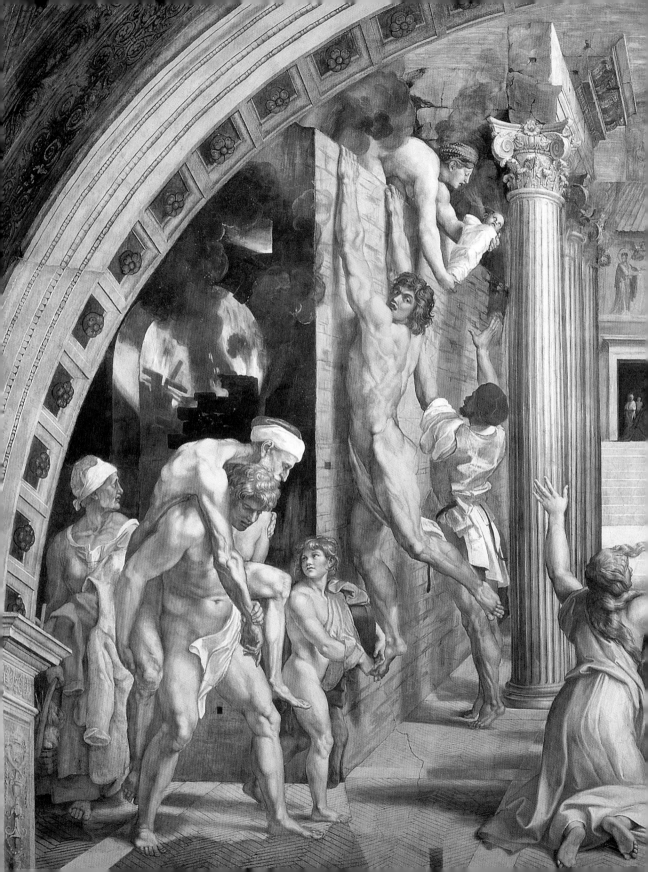

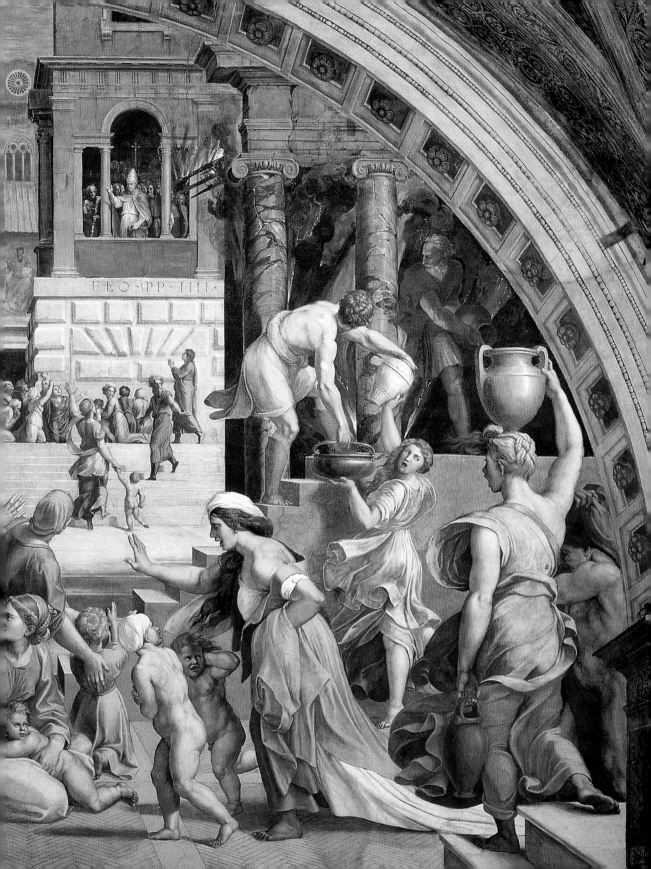

LEO · PP · IIII ·

**열쇠 증정("내 양떼를 먹여라")**
The Donation of the Keys ("Feed my sheep"),
1515/16년
두꺼운 종이에 템페라, 345 × 535cm
런던, 빅토리아 앨버트 미술관

50~51쪽
**보르고의 화재**
The Fire in the Borgo, 1514년
프레스코, 가로 약 10.60m
로마, 바티칸 궁, 화재의 방

보르고 지역과 축복의 로지아가 딸린 바티칸 궁은
여기서 고대 로마 건물로 표현되었다. 원경에 산피
에트로 대성당의 오래된 파사드가 보이는데, 라파
엘로 때는 아직 그 모습이었다. 아비 바르부르크는
『므네모시네』 도해서에서 라파엘로 그림의 모든
선물들을 한데 모았는데, 7세기 로마 제국의 상아
제품에까지 거슬러 올라간다.

**물고기를 낚은 기적**
The Miraculous Draught of Fishes, 1515/16년
두꺼운 종이에 템페라, 360 × 400cm
런던, 빅토리아 앨버트 미술관

나란히 걸린 두 태피스트리의 장면은 서로 관련이
있다. 〈열쇠 증정〉 오른쪽 모서리에서 〈물고기를
낚은 기적〉의 예수가 앉은 뱃머리를 볼 수 있다. 실
물 크기의 밑그림은 노의 자루가 반대방향이다. 따
라서 완성된 태피스트리 연작에서는 〈물고기를 낚
은 기적〉이 〈열쇠 증정〉에 앞서며, 그리스도가 오
른쪽 모서리에 나와 인물의 비중을 더한다.

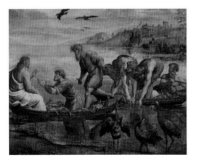

프레스코화에서는 그 단편만을 볼 수 있다. (이마에 흰 점이 있는 검은 말을 탄) 아틸
라는 다시 왼쪽에서 교황이 다가오는 것을 보고 혼란에 휩싸인 두 기병에 묻혀 거의
보이지 않는다. 그렇지만 교황은 옥좌가 아니라 루브르 드로잉에서처럼 말을 타고 있
다. 그는 율리우스 2세가 서거한 후 그 뒤를 이은 메디치가의 교황 레오 10세로, 맞은
편 벽의 전임자처럼 위엄 있고 인상적으로 궁실들에 등장하기를 바랐다.

당시에는 아무도 깨닫지 못했지만 엘리오도로의 방 프레스코화는 역사화에 대변
혁을 일으켰다. 이후의 회화에 대한 지식으로 인해 우리는 당시 틀림없이 혁명으로 보
인 것을 쉬사리 당연한 일로 받아들인다. 밝혀진 사건에 대한 스냅 사진으로는 〈헬리
오도로스의 추방〉에 비할 작품이 없다. 레오나르도조차 태풍처럼 갑자기 들이닥쳐 침
입자에게 돌진해 내려오는 보복의 세 천사("그리스도교의 복수의 세 여신", 안토니에
타 찬칸) 이상의 어떠한 선례도 남기지 않았다. 저 끝 원경에는 동요 없이 평온히 무릎
꿇고 기도하는 교황이 있다. 그의 존재만으로도 충분하다. 아무런 몸짓이 필요 없다.
이 못지않게 놀라운 것이 〈볼세나 미사〉의 교황 수행원들이다. 추기경, 주교와 고위
성직자, 하인(가마꾼), 스위스인 위병들이 교황 궁정의 위계질서를 완벽하게 재현하
면서, 동시에 그것을 뛰어넘는다. 라파엘로는 오히려 이 한 순간을 위해 모인, 그가 독
립된 개체로 관찰한 무리를 제시한다. 스위스인 위병 하나는 우연인 양 관람자를 응시
한다. 어디에도 억매이지 않는 자연스러운 붓놀림이 프레스코 화가로서 정점에 오른
라파엘로를 보여준다. 색에 대한 그의 새로운 접근법에서도 마찬가지다. 채색은 윤곽
을 그려 각각의 인물을 구분하는 데 사용되는 것이 아니라 분위기를 창조하고 사람들
의 무리를 결합시킨다(〈아틸라 격퇴〉의 오른쪽 반이 그 감동적인 예다). 〈성 베드로의
석방〉에서는 정밀한 드로잉을 포기하고 빛의 효과에 모든 이야기를 맡긴다. 17세기
회화에서야 유사한 시도가 있었지만 성공을 거두는 일은 좀처럼 드물었다.

율리우스 교황의 후계자인 레오 10세는 라파엘로에게 숨돌릴 시간조차 주지 않
았다. 오히려 이 바티칸 궁정화가에 대한 요구사항만 커져갔다. 라파엘로는 우선순위
를 정해야 했다. 그는 밑그림을 제작하는 일을 차츰 제자와 공방 조수들에게 맡겼다.
공방은 대규모 사업이 돼가면서 온갖 종류 온갖 출신의 화가들이 함께 작업하며 거장
의 천재적 재능에 영감을 얻고 그의 강력한 인간적 카리스마에 의해 결속을 이어갔다.
세 번째 궁실에서 라파엘로가 직접 제작한 프레스코화는 〈보르고의 화재〉(50~51쪽)
한 점뿐이다. 그 궁실에 화재의 방(스탄차 델린첸디오)이라는 이름을 붙게 한 작품이
다. 이것은 그의 관심이 크게 변했음을 증명한다. 847년에 바티칸 외벽에 인접한 보르
고 지역에서 발생한 화재를 바티칸 궁전 정면 축복의 로지아에 나타난 교황 레오 9세
가 기적적으로 진압한 일을 묘사한다. 라파엘로는 여기서 그의 화가적 상상력을 점검
한다. 불길은 작품 한 구석에서만 거셀 뿐이고 전경은 (〈아틸라 격퇴〉에서처럼) 구경
꾼들의 반응에 내준다. 기적 자체는 여기서 그다지 극적이지 않지만 서술 방식은 당시
궁정 문학 서클의 토론 주제이던 아리스토텔레스의 극이론에 영향을 받은 탓인지 연
극적인 것으로 옮겨간다. 그래서 눈에 띄게 연극적인 자세를 한 인물들이 많고 고대
고전기에 그랬듯 벌거벗은 것도 가능하다. 예를 들어서 전경 왼쪽에는 베르길리우스
의 아이네아스가 그의 아버지 안키세스를 불타는 트로이에서 구해낸다. (일부러 무대
처럼 만든) 건축물 역시 고대를 연상케 한다. 채색은 차분하지만 그 방의 어떤 그림도

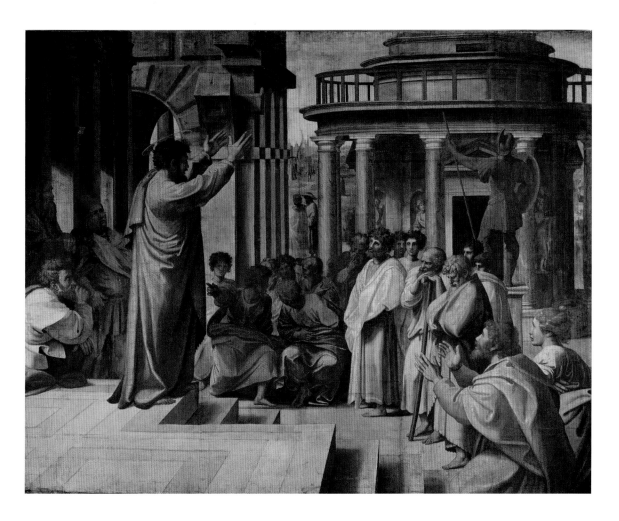

범접할 수 없을 만큼 부드럽고 풍부한 색감을 보여준다. 이 프레스코화는 오른쪽 귀퉁이에 나오는 보조 인물, 대화재가 일으킨 바람에 옷자락이 풍성하게 부풀어 오른 모습으로 물동이를 나르는 여인 때문에 매우 유명해졌다.

　　이후 몇 년 동안 라파엘로는 주로 베드로와 바울로의 「사도행전」을 설명하는 열 점의 태피스트리 연작을 위한 실물 크기의 밑그림 제작에 전념했다. 그것은 시스티나 예배당을 위한 것으로, 교황 식스투스 4세가 의뢰한 프레스코화들 아래 걸릴 예정이었다. 앞선 작품들의 뒤를 이어 이 작품들은 『성서』에서 교황의 교회를 정통으로 보는 사건들에 초점을 맞춘다(반면 미켈란젤로의 천장화는 그 자체로 하나의 세계를 만들어낸다). 메디치 가문의 교황은 테두리에 자신의 생애를 묘사한 장면들을 그리도록 지시했다. 자신의 생애가 바울로의 생애와 필적한다고 생각한 것이 분명하다. 그러나 교황의 선전도구로써 기획된 태피스트리일지라도 그 주제는 『성서』와 「사도행전」에서 취했으며 라파엘로는 훨씬 숭고한 시각으로 구상해냈다. 주요 작품의 사건들은 시대착오적이거나 사적인 언급 없이 필요한 모든 것을 멋지게 담아냈다. 사도들의 행동은 강하지만 억지스럽지 않은 비애감을 불러일으키며, 정물화처럼 정묘하게 세부가 묘

아테네인들에게 설교하는 성 바울로
**St Paul Preaching to the Athenians**, 1515/16년
두꺼운 종이에 템페라, 390×440cm
런던, 빅토리아 앨버트 미술관

라파엘로의 실물 크기 밑그림으로 짠 태피스트리는 시스티나 예배당 사제석에 걸 예정이었는데, 바울로 시리즈의 마지막 태피스트리는 사제가 회중에게 강론하는 평신도 구역에 걸렸다.

사된 거대한 건축물이나 고상한 풍경 안에 잘 어울리게 배치되었다. 라파엘로는 인물들 사이의 상호작용에 다시 한번 초점을 맞춘다. 제자들에게 끼친 인간 예수의 영향이 〈물고기를 낚은 기적〉(52쪽 아래)과 〈열쇠 증정〉("내 양떼를 먹여라", 52쪽 위)에서처럼 매우 간단한 방법으로 아주 설득력 있게 묘사된 일은 극히 드물다.

라파엘로가 실물 크기의 밑그림 열 점을 제작하는 데 약 18개월이 걸렸다. 밑그림은 평균 3.5×5미터 크기로 물리적으로만도 엄청난 일이다. 이것들은 종이 위에 템페라로 (오늘날 조사 결과에 따르면 대부분 라파엘로가 직접) 채색했지만 직조 과정에서 밑그림이 뒤집혔기 때문에 완성된 태피스트리 그림은 좌우가 바뀌었다. 이 일은 브뤼셀의 피테르 반 엘스트의 태피스트리 공방에서 벌어졌는데, 1520년 알브레히트 뒤러가 거기서 이 밑그림을 보고 그의 〈네 사도〉에 대한 영감을 얻은 것으로 추측된다.

라파엘로 로지아, 1513~1519년
로마, 바티칸 궁

라파엘로 로지아의 구조와 스투코 부조, 프레스코 장식은 카스틸리오네의 편지에 따르면 "아마도 고대 이래 로마가 봤은 것 중 가장 아름답다".

**55쪽**
비비에나 추기경 아파트의 작은 로지아, 1516년
로마, 바티칸 궁

라파엘로는 조르조네의 제자 조반니 다 우디네 일행에 끼여 네로의 황금저택의 작은 동굴방(grottoes)을 연구했다. 조반니는 라파엘로의 '그로테스크' 장식 전문가가 되었고, 고대의 스투코와 벽화 기법도 재현했다.

페린 델 바가 & 리파엘리노 델 콜레 (?)
**그리스도의 세례**
**The Baptist of Christ**, 1517/19년
프레스코, 가로(최장) 172cm
로마, 바티칸 궁

라파엘로가 로지아 장식을 위한 스케치와 디자인을 했고, 그것을 다듬어서 잔프란체스코 펜니와 줄리오 로마노가 여러 젊은 화가들의 보조를 받아 프레스코화로 제작했다.

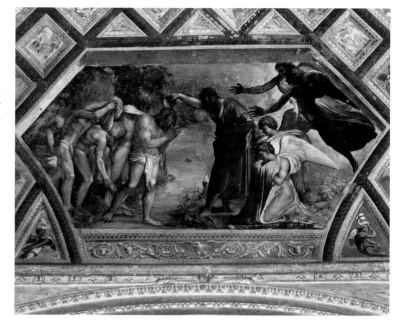

비비에나 추기경 아파트의 열기실, 1516년
로마, 바티칸 궁

**예언자 이사야**
**The Prophet Isaiah**, 1512/13년경
프레스코, 250×155cm
로마, 산아고스티노 교회

두루마리에는 히브리어로 "성문을 활짝 열어라. 충성을 다짐한 마음 바른 겨레를 들어오게 하여라"(「이사야서」 26장 2절)고 써 있다. 그림 맨 위 명문에 그리스어로 적힌 기증자의 이름은 교황 제1공증인 뤽상부르크의 장 고리츠다.

(1515년에 이미 라파엘로는 자기 공방의 조수 하나를 통해 뉘른베르크의 뒤러에게 드로잉 한 점을 보낸 적이 있다. 뒤러가 그 종이에 메모했듯이 "자기 패를 보이기" 위해서였다.) 1519년에 첫 일곱 점의 태피스트리가 로마에 도착해 시스티나 예배당에 걸렸다. 연작 전체는 현재 바티칸 미술관에 있는데, 1983년에 라파엘로 탄생 500주년을 기념하여 몇 주 동안 원래 걸렸던 시스티나 예배당에서 전시되었다.

실물 크기의 밑그림에 이어 라파엘로와 그의 공방은 계속해서 바티칸 궁의 많은 것들을 그렸다. 가장 큰 마지막 방, 콘스탄티노의 방(살라 디 콘스탄티노)에서 그들은 콘스탄티누스 대제의 일생에 관한 프레스코화 연작을 그렸다. 그 중 엄청난 대학살을 다룬 〈밀비우스 다리 전투〉는 1524년까지 완성이 계속 지연되었다.

라파엘로는 교황 아파트의 외부 전면, 그러니까 로마를 바라보는 외벽에 로지아를 세우고(54쪽), 이것을 네로의 황금저택(도무스 아우레아) 양식의 그로테스크(동물·사람·식물 모양을 함께 사용해 환상적으로 꾸미는 장식 기법)로 장식했다. 로지아의 13개 볼트를 위해 그는 『성서』에서 인용한 52개의 장면을 도안했다(56쪽 위). 〈천지 창조〉에서 〈최후의 만찬〉에 이르는 이것은 시스티나 예배당 천장의 '미켈란젤로 성경'에 대응해 '라파엘로 성경'으로 불린다. 한 층 위는 외교관이자 인문학자요, 희극작가이고 라파엘로의 절친한 친구로 유명한 비비에나 추기경(베르나르도 도비치)의 아파트다. 라파엘로는 그를 위해 따로 작은 로지아를 지어 장식했으며(55쪽), 또한 열기실(스투페타)이라고 하는 욕실을 고대의 납화(물감에 뜨거운 밀랍용액을 섞어 쓰는 기법)로 장식했다(56쪽 왼쪽).

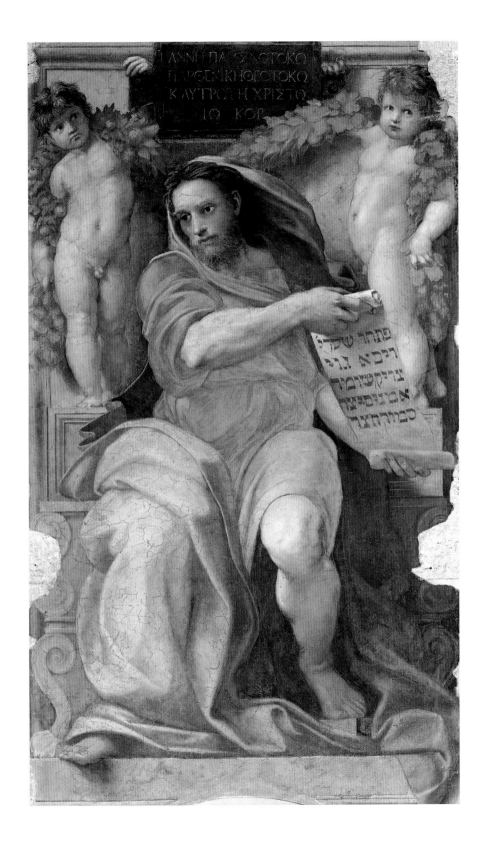

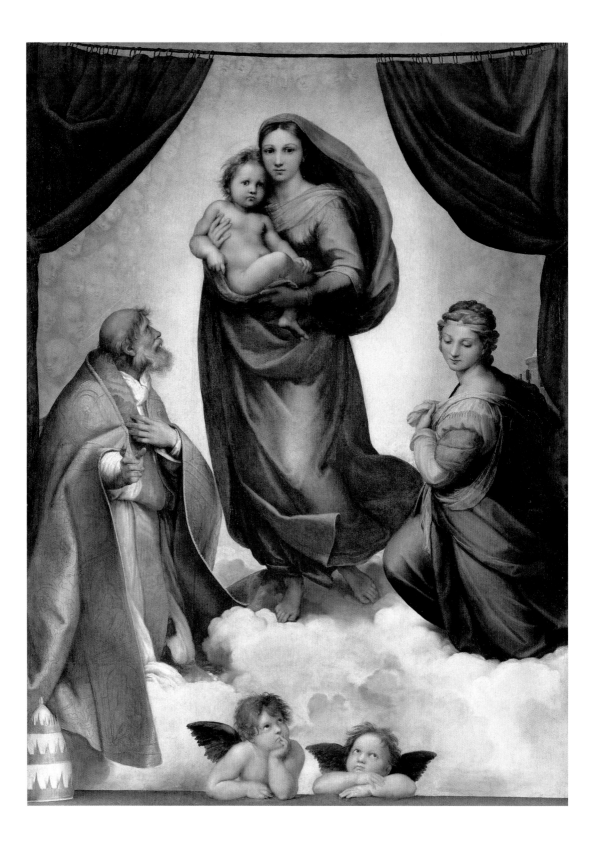

# 대형 제단화

그리스도교 회화에서 가장 중요한 과제의 하나인 제단화는 라파엘로가 화가로서 첫발을 내디딘 순간부터 생애 말년까지 그를 사로잡았다. 그는 움브리아 전통의 웅장한 구조 안에서 작업하는 방법을 빠르게 습득했다. 피렌체 시기에는 그것을 넘어서려고 분투했고, 로마에서는 모든 인습의 한계를 떨쳐버리고 만나는 주제마다 새로운 영적 높이로 고양시켰다. 그럼으로써 그는 가톨릭의 반종교개혁 제단화의 기초를 놓았다. 당연히 그에게도 숨고를 시간이 필요했다. 그래서 서명의 방 작업을 하는 동안은 제단화를 그리지 않았다. 반면 엘리오도로의 방 작업 때는 다작을 했다. 1512/13년 무렵 라파엘로는 세 점의 훌륭한 성모 제단화 〈물고기가 있는 성모상〉(59쪽)과 〈폴리뇨의 성모〉(60쪽), 〈식스투스의 성모〉(58쪽)와 동시에 그의 성모 마리아 소품 가운데 가장 아름다운 〈로레토의 성모〉, 〈의자의 성모〉(33쪽), 그리고 〈천막의 성모〉를 그렸다. 〈보르고의 화재〉 시기에는 〈성녀 체칠리아〉(61쪽)도 완성했다. 한편 〈시칠리아의 비탄〉(65쪽)은 태피스트리 밑그림과 관계가 있다. 이 연작은 라파엘로가 말년에 문학과 예술이론에 보인 관심을 반영하는 〈그리스도의 변모〉(66쪽)에서 끝난다. 이 그림들 가운데 〈식스투스의 성모〉만 교황이 의뢰했고 나머지는 개인이 주문했다. 그렇지만 대부분 라파엘로가 손수 그렸으며 아주 가끔 그의 공방이 개입했다.

〈물고기가 있는 성모상〉의 제목은 외경의 토비트 이야기에서 유래한다. 대천사 라파엘의 보호를 받으며 여행에 오른 토비트는 물고기를 잡아 그 쓸개로 앞을 못 보는 아버지를 고친다. 이것은 상류층 가문의 자제가 성년에 이르면 그를 신의 보호에 의탁하기 위해 주문하는 인기 있는 그림 주제였다. 여기서 적절한지는 모르겠으나 신학적인 관점에서 이 모티프는 "대천사가 신의 계시에 동반"(에바 크렘스)하는 것으로 이해할 수 있다. 라파엘로 혼자서 다 그리지는 않았을 이 그림은 성인들과 함께 왕좌에 앉은 성모화 계열을 따르지만, 대담한 비대칭 구도에서 이제 그가 얼마나 자유로이 전통 형식에 다가갈 수 있는지를 알 수 있다. 토비트와 천사는 아기 예수에게 나아가고 예수는 포용력 있으며 엄숙한 몸짓으로 그들을 환영한다. 미켈란젤로의 〈아폴로 신전의 무녀〉 같은 당당한 자세의 성모는 무릎 위의 예수를 안지 않고 그저 붙잡고 있을 뿐이다. 아기 예수는 왼손을 뻗어 성 히에로니무스가 든 책을 잡으려 하고 독서에 지친 진

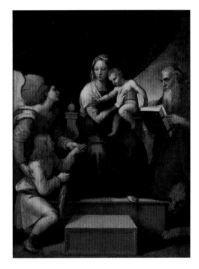

**물고기가 있는 성모상**
Madonna with the Fish(Madonna del Pesce),
1512/14년경
패널에 유화, 215×158cm
마드리드, 프라도 미술관

이 제단화는 나폴리의 귀족 잠바티스타 델 도체가 의뢰했다. 스페인 부왕이 착복하기까지 나폴리의 산도메니코마조레 교회에 있는 그의 가족 예배당에 걸려 있었다.

**식스투스의 성모**
The Sistine Madonna, 1513년경
캔버스에 유화, 265×196cm
드레스덴, 국립 미술관, 구거장실

성모 마리아의 환상에 동참하는 이는 성 식스투스2세와 성녀 바르바라로, 이 작품의 목적지인 피아첸차의 베네딕투스회 소속 교회의 수호성인들이다.

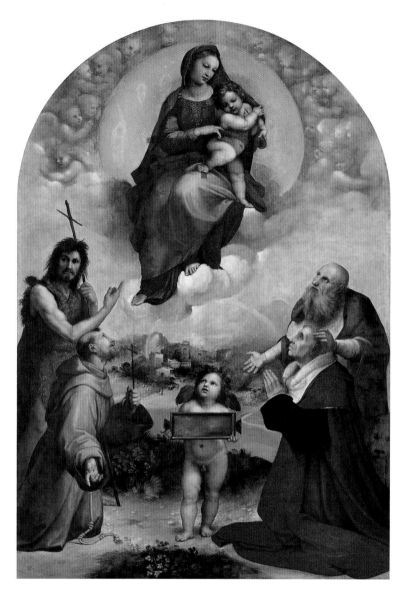

폴리뇨의 성모 Madonna di Foligno, 1512년
캔버스에 유화(패널에서 전사), 320×194cm
로마, 바티칸 미술관

1565년에 기증자 시기스몬도 데 콘티의 조카딸이
자신이 원장으로 있던 폴리뇨의 한 수녀원으로 가
져갔다가 나폴레옹 때 파리로 넘어갔고, 1816년에
바티칸에 반환되었다.

지한 성인의 눈길은 천사에 머무른다. 견실한 그의 모습은 다른 인물들과 한쪽으로 쳐
놓은 커튼까지 가세하는 통일된 움직임의 흐름에 자연스러운 균형을 잡아준다. 이 모
든 것이 내면화한 동기가 되어 논리적이고 고요하게, 바로 티치아노 같은 베네치아파
제단화에서 보듯 그 놀라운 고요함으로 펼쳐진다.

〈폴리뇨의 성모〉는 프란체스코 수도회의 산타마리아다라코엘리 교회의 높은 제
단을 위한 것이다. 로마 카피톨리노 언덕에 있는 이 교회는 중세 『로마 시의 기적』에
따르면 아우구스투스 황제가 하늘에서 갑자기 눈부시게 아름다운 성모자가 어떤 제
단 위의 휘황찬란한 금빛 원반 안에 나타나는 환상을 본 장소에 세운 것이라고 한다.
라파엘로가 그린 것은 바로 이 환상이지만 다시 한번 성인들과 함께 왕좌에 앉은(즉

성녀 체칠리아 St Cecilia, 1514/15년
캔버스에 유화(패널에서 전사), 238×150cm
볼로냐, 국립 미술관

"나란히 선 다섯 성인들이 누군지 알 수 없지만 그
태도가 너무나 완벽해, 우리가 멀리 떠난다 해도
그림이 영원하기를 바라게 된다"(괴테, 『이탈리아
기행』의 일기).

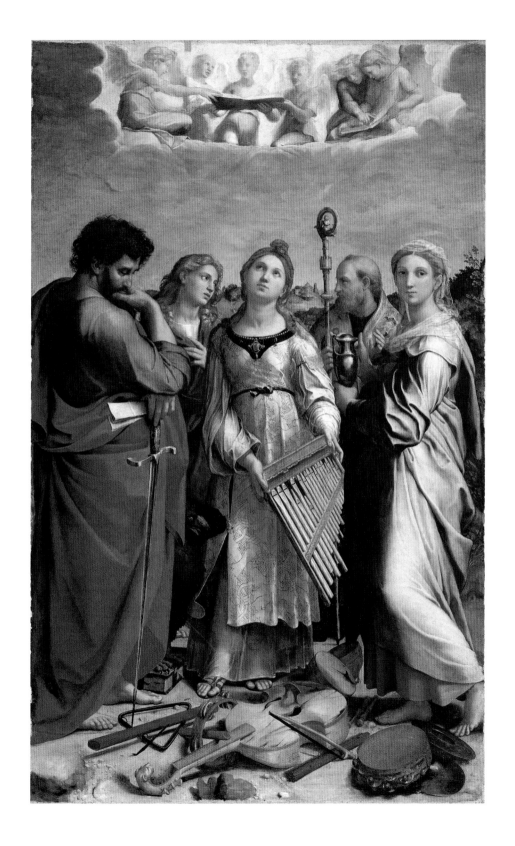

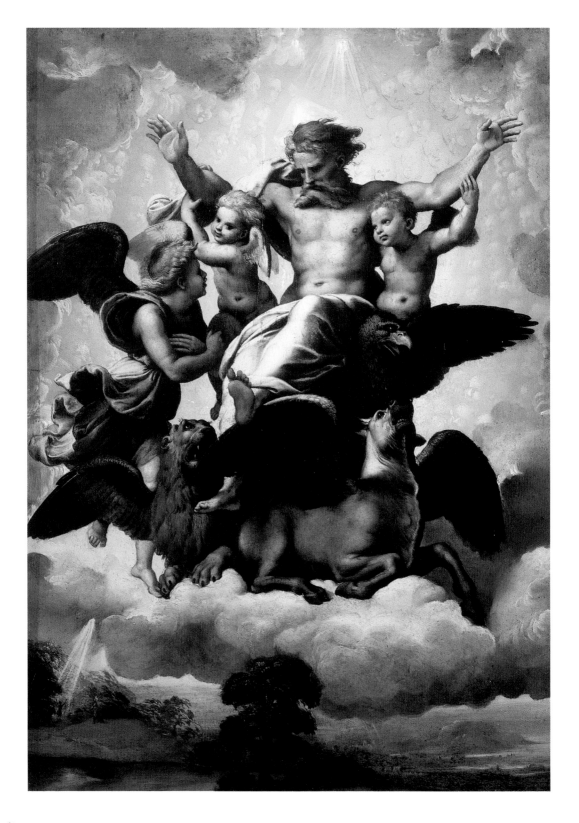

육체적으로 존재하는) 성모 마리아 형식으로 그렸다. 이 그림은 교황 율리우스 2세의 비서이자 산피에트로 대성당 길드의 지목(주교 아래의 지목구를 관리하는 성직자)이었던 기증자 시기스몬도 데 콘티가 의뢰했을 것이다. 그는, 라파엘로가 아마도 이 작품을 제작 중이던 1512년 2월에 80세의 나이로 사망해 교회 성가대석에 묻혔다.

라파엘로는 여기서 성인과 속인을 하나의 구성 안에 공존시키는 문제를 다루기 위해 모든 구성 요소에까지 확대한 회화적 사실주의를 동원하는데, 이는 그가 바티칸 궁실의 프레스코화에서 시도한 것과 같다. 성모는 과연 하늘에 나타나지만 푸토들이 운집한 듯 그녀를 둘러싼 대기는 아래로 내려오면서 모두 폭풍우를 몰아올 것 같은 먹구름이 된다. 이것은 당시 베네치아와 페라라 화파의 그림에서 보듯 풍경의 시적인 아름다움을 구성하는 한 부분이다. 1950년대에 그림을 세척함으로써 놀라우리만큼 밝은 색채와 선명한 명암 대비가 복원되었다. 뒤쪽 풍경의 부드러운 초록색을 배경으로 콘티의 붉은 옷이 대비를 이루는 동시에 중재의 역할을 한다. 상쾌한 군청색 구름이 성모 마리아를 빙 둘러싼 둥근 태양을 더욱 밝게 빛나게 한다. 작은 마을 지붕 위로 떨어지는 빛의 효과는 분명치 않지만 폴리뇨의 대재해와 관련이 있는 듯하며, 콘티는 자신의 집만 무사했던 기적에 감사하며 이 제단화를 의뢰한 것으로 보인다.

성모는 지상의 사람들과 똑같이 존재하며 크기도 그들과 같다. 광야의 질야한 설교자 성 요한, 아기 예수를 흠모의 눈으로 올려다보며 십자가를 보여주는 성 프란키스쿠스(무아경에 빠진 성 프란키스쿠스 초상의 원조다), 기증자를 성모에게 천거하는 흰 수염의 성 히에로니무스가 지상에 있다. 시기스몬도의 치뜬 눈은 몽롱하니 아무것도 보지 않고 얼굴은 유령같이 희다. 벌써 죽은 듯하다. 푸토가 받쳐든 빈 명판은 의도된 비움으로 보여, "이미 육신을 떠났으나 아직 천국에는 도착하지 않은 영혼의 상태"(A. 퇴네스만)를 의미하는 듯하다. 성모와 성인들의 물리적인 가까움이 위안을 주는 이 작품은 보는 이로 하여금 콘티의 임종이 행복했으리라는 느낌을 갖게 한다.

〈식스투스의 성모〉는 〈폴리뇨의 성모〉와 대략 비슷한 시기의 것으로, 두 작품 모두 높은 제단을 위해 제작되었으며 성모와 아기 예수, 성인들의 도상이 대체적으로 일치한다. 그러나 〈식스투스의 성모〉의 역할은 전혀 달랐으며, 라파엘로는 이를 위해 전혀 새로운 해결책을 찾아냈다. 율리우스 2세가 의뢰한 이 제단화는 피아첸차의 산시스토 교회에 보내려던 것이다. 그곳은 율리우스의 삼촌 식스투스 4세가 자기네 로베레 가문의 수호성인으로 정한 교황 식스투스 2세가 묻힌 곳이다. 1754년까지 그곳에 있던 것을 작센의 왕이 구매하면서 이 작품은 명화로 거듭나 드레스덴에서 19세기 박물관 문화의 상징이 된다. 그러나 산시스토 교회 성가대석에서 분리된 작품은 오늘날 그 분위기만 전할 뿐 전례 현장에서 벗어남으로써 그 심오한 의미도 사라져버렸다.

그 의미를 이해하기란 쉽지 않다. 율리우스 2세의 성모 숭배는 유명하며 여기서 성모를 주연으로 선택한 것도 납득이 간다. 성인들은 성모의 동반자 역할을 하며, 또한 기증자의 인격을 나타내므로 당사자는 어느 정도 윤색되게 마련이다. 그러나 알다시피, 그리고 바티칸 궁실의 〈성체 논쟁〉이나 〈볼세나 미사〉에서 보다시피 교황의 신학 사상은 가톨릭 신앙의 중심교의인 성체 안 그리스도의 현존을 맴돌았다. 이런 관점에서 그는 미사 참가자들이 "지고한 것을 경험하는 가운데 그리스도의 현존을 묵상"(M. 슈바르츠)하도록 고무하는 성모자를 피아첸차에 기증했다고도 볼 수 있다. 교황

**에제키엘의 환상**
The Vision of Ezekiel, 1518년경
패널에 유화, 40×30cm
피렌체, 팔라티나 미술관

이 환상은 「에제키엘서」 1~2장에 나온다.

갈보리로 가다 쓰러진 그리스도
**Christ Falls on the Way to Calvary**, 1516/17년
캔버스에 유화, 318 × 229cm
마드리드, 프라도 미술관

〈시칠리아의 비탄 Lo Spasimo di Sicilia〉이라는
더 낮익은 이름은 1622년 필리페 4세가 이 그림을
구입해 스페인으로 가져간 후에 얻었다.

의 손끝, 그리고 아기 예수와 전경 왼쪽 푸토의 시무룩한 시선은 (당시 흔히) 제단 맞
은편 칸막이 위에 걸려 있던 십자고상을 가리키는 듯하다. 보이지 않는 것을 보여주는
라파엘로의 능력은 여기서도 드러난다. 〈폴리뇨의 성모〉에서처럼 환상을 구체화하는
의미에서가 아니라 미사에 참례한 성모라는 픽션을 꾸려나가는 점에서 그러하다. 인
물 배치와 색채 선택, 그리고 정면 위에서 커튼과 난간 뒤의 무대 전체에 떨어지는 빛
의 처리 모두가 이 목적에 종속되기 때문에 모든 것이 아주 단순해 보인다. 이런 대작
에서 이렇듯 유쾌한 통일감을 이뤄내기는 라파엘로 생애에 전무후무한 일이다.

〈성녀 체칠리아〉는 교황 사절에게 체칠리아의 성골을 선물받고 교회를 지어 성인
에게 헌당한 볼로냐 상류층 여성이 의뢰한 작품으로, 체칠리아 생애의 주요 사건을 묘
사한다. 로마 귀족의 딸인 그녀는 아버지의 강압에 떠밀려 혼인하는데, 결혼식 도중에
천상의 소리가 들리는 한편 연주가들의 음악은 마치 고장 난 악기를 연주하는 것처럼
들린다. 이 일은 순전히 내면에서 벌어지므로 밖에서는 아무 일도 일어나서는 안 된
다. 이것이 체칠리아 주위에 네 성인(왼쪽에 바울로와 복음사가 요한, 오른쪽에 아우
구스티누스와 막달라 마리아)이 아무런 연관 없이 모인, 지루해 보일 만큼 진부한 배
치를 설명해준다. 그들의 대조적인 성격은 바닥에 뒹구는 망가진 악기들처럼 불협화
음을 울린다. 가장 강조되는 것은 수직선으로, 침착하고 신앙 깊은 (기증자의 생김새
를 닮았을) 성녀는 노래하는 천사들을 올려다보는데, 이들은 그녀의 눈에만 보이고 그
림에서도 그림 위의 가장자리에 나타날 뿐이다. 이들의 하늘같이 창백하고 거의 투명
한 채색은 〈그리스도의 변모〉의 윗부분을 예고한다. 서 있는 인물들의 채색은 대체로
현세적이어서 〈보르고의 화재〉를 상기시키는 풍부한 색감을 보여준다. 거기서처럼
화면 오른쪽 끝에 풍성하게 주름진 회색빛 도는 분홍색 옷차림에 베일을 쓴 여성 인물
은 화가 특유의 대담하고 화려한 기교의 산물이다.

〈시칠리아의 비탄〉은 팔레르모에 있는 산타마리아델로스파시모, 즉 비탄의 성모
마리아라는 수도원에서 제목을 따왔으며, 그 수도원을 위한 작품이다. 이 그림을 시칠
리아로 운반한 이야기는 기적의 성상(聖像) 이야기 같다. 폭풍우 속을 항해하던 배가
침몰하면서 배에 탔던 사람들의 짐도 잃어버렸지만 이 작품만은 손상되지 않고 제노
아 인근 해안으로 떠내려 왔으며 거기서 (교황의 중재를 거쳐) 결국 팔레르모로 보내
졌다. 그림은 예수가 골고다 언덕으로 가는 길에 십자가의 무게에 눌려 쓰러지는 순간
을 보여준다. 그의 어머니는 애끊는 심정으로 아들의 고통을 지켜봐야 한다. 많은 인
물로 이루어진 장면은 〈발리오니 제단화/매장〉(25쪽)에서처럼 갈보리 언덕을 배경으
로 하며, 또한 그 패널에서처럼 라파엘로는 다시 한번 영웅적인 행위와 『성서』 이야기
를 결합하는 문제를 해결하려 고심한다. 전경 왼쪽에 전신을 드러낸 군인과 강한 몸짓
으로 십자가에 팔을 뻗은 키레네 사람 시몬 같은 보조 인물들이 어머니와 아들의 주제
를 압도할 지경이다. 성모가 쓰러지지 않도록 붙잡은 무릎 꿇은 여인 역시 〈발리오니
제단화〉를 인용했다. 스스로 완전히 숙달되지 않았다고 느끼는 주제를 한번 더 다루
고 싶었던 것 같다. 오늘날 상태가 상당히 안 좋고 라파엘로의 제자들이 그린 것으로
입증되었지만, 이 작품의 세부 묘사는 지극히 아름다우며, 특히 세 마리아가 그렇다.
바사리는 그림을 보지도 않고 "굉장한 예술품"이라고 기록했고, 일단 팔레르모에 작
품이 걸리자 "에트나 산보다 더 큰 명성과 찬사"를 누렸다.

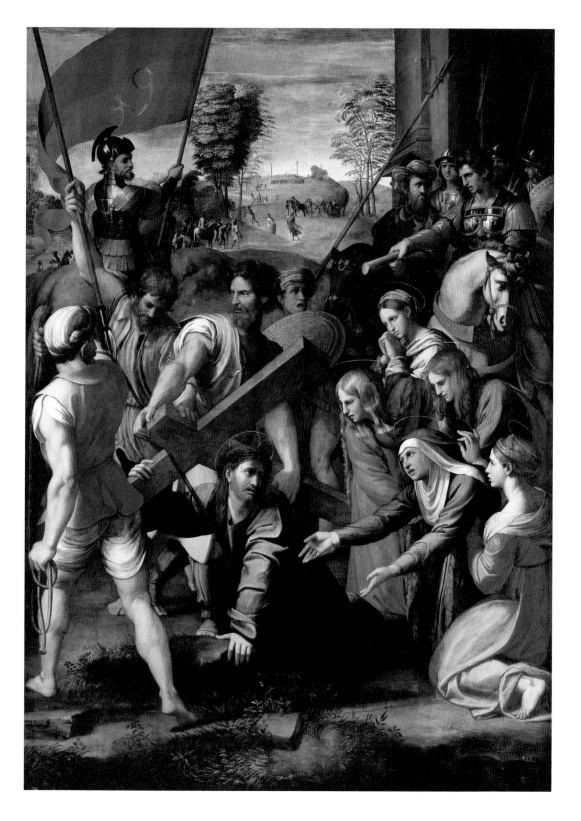

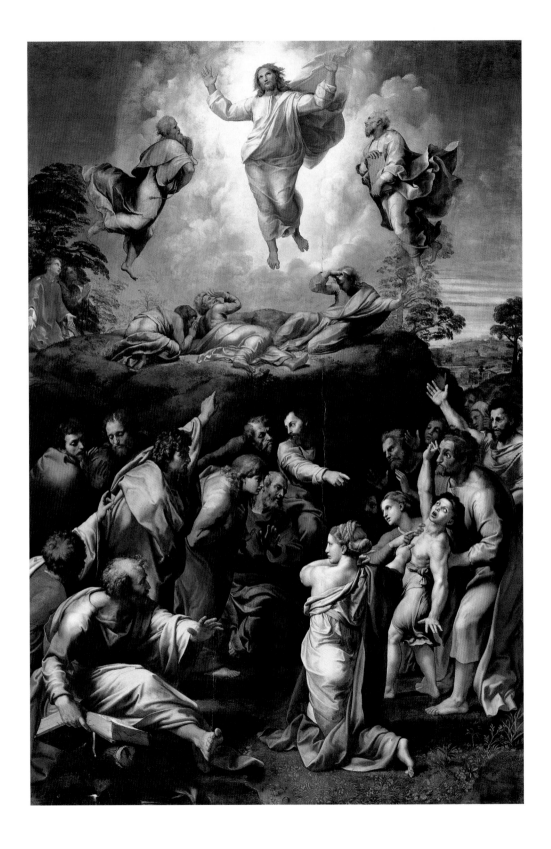

제단화는 아니지만 여기서 꼭 언급하고 넘어가야 할 것이 크기는 작지만 창안이 장엄한 〈에제키엘의 환상〉(62쪽)이다. 하느님이 독수리를 타고 천사와 사자, 황소(네 복음사가를 상징)를 동반한 환상이 예언자에게 나타났다. 두 팔을 들어 축복을 내리는 성부의 자세는 고대의 주피터 석관에서 가져왔다. 라파엘로는 대담한 필치로 머리에 현실감을 주었다. 화면 대부분이 천상의 환상으로 채워져 3차원 근접촬영으로 보는 듯하다. 맨 밑에 속으로 펼친 지상의 풍경에서 얼핏 구름을 뚫고 터져 나온 빛 속에 선 왜소한 예언자가 보인다.

〈그리스도의 변모〉를 의뢰한 이는 줄리오 데 메디치로, 레오 10세의 사촌이며 그 또한 훗날 교황 클레멘스 7세가 된다. 그는 프랑스 남부 나르본의 대주교로서 그곳 교회에 제단화를 기증하려고 세바스티아노 델 피옴보에게도 같은 크기의 그림을 의뢰했는데, 이 화가는 라파엘로의 영원한 경쟁자 미켈란젤로에게 밑그림을 도움 받았다. 세바스티아노는 라자로의 부활을, 라파엘로는 모세와 엘리야를 대동한 구세주가 광휘에 휩싸여 야고보와 베드로, 요한에게 나타나는 그리스도의 변모를 그리게 됐다. 세바스티아노의 그림은 2년 후인 1519년에 완성되었으나 라파엘로는 그동안 새로운 착상을 했거나 수용했다. 그는 그리스도의 변모를 『성서』에서 뒤이어 나오는, 예수의 제자들이 귀신 들린 소년을 치유하려 했으나 소용없었다는 삽화와 결합시켰다. 산에서 돌아온 예수만이 기적을 이룰 것이다. 이것은 그리스도의 변모 장면만 그리는 것보다 더 많은 이야기를 전개시킬 수 있으며 게다가 라자로의 부활처럼 메디치 가문의 이름('의사')을 떠올렸다. 1520년 4월 라파엘로의 임종 당시 거의 완성된 이 대형 패널은 공방 머리맡에서 그의 임종을 지킨 후 세바스티아노의 〈라자로〉와 함께 바티칸에 엿새 간 전시되었다. 찬사는 끝없이 이어졌고 저 멀리 나르본까지 보낼 계획마저 무산시켰다. 처음에는 로마의 산피에트로인몬토리오 교회로 갔다가 훗날 여러 경로를 거쳐 바티칸에 자리잡았다.

〈그리스도의 변모〉는 라파엘로 최후의 완성작이다. 화면을 천상과 지상, 둘로 분할하는 것은 그가 초기 제단화(〈성모의 대관식〉) 때부터 몰두해온 것이며, 아랫부분에 보이는 두 집단의 대면 역시 그의 초기작(〈성모의 결혼〉, 〈매장〉)까지 더듬어 올라갈 수 있다. 광선과 채색, 입체감 등 그림의 모든 문제점이 해결되었다. 그리스도의 초자연적인 광휘는 오른쪽 원경의 동틀녘 온기와 그 아래 전경(귀신 들린 소년)의 달빛과 대조를 이룬다. 전경의 뚜렷한 키아로스쿠로는 (여전히 레오나르도의 영향을 보여주며) 예수 제자들의 극적인 몸짓과 표정을 강조한다. 신의 계시와 인간의 행위, 평온과 당혹이 마주봄으로써 서로를 부각시킨다. 이렇듯 라파엘로는 의식적으로든 무의식적으로든 그가 애써 이룩한 최종의 합을 여기에 다시 한번 응축시키려 했던 것 같다. 성공했을까? 이에 대한 엄청난 양의 최근 문헌을 일일이 음미하는 것은 말할 것도 없고, 현대의 어떤 관람자도 이 작업을 총체적으로 이해하기란 불가능하다. 변모한 그리스도가 주는 불후의 감동은 시스티나 예배당 천장 미켈란젤로의 성부에 필적한다. 공중에 떠 있는 그리스도는 드로잉이 보여주듯 구상 최종 단계에서 심사숙고 끝에 나온 것이 틀림없다. 이것은 "예수의 모습이 그들 앞에서 변하여 얼굴은 해와 같이 빛나고 옷은 빛과 같이 눈부셨다"라는 「마태오 복음」 구절에 대한 "시적 부연"(R. 프라이메스베르거)이다.

그리스도의 변모
**The transfiguration**, 1518/1520년
패널에 유화, 405×278cm
로마, 바티칸 미술관

오랫동안 그림 두 부분의 양식상 긴장감은 라파엘로 사후 그의 조수들이 완성한 탓으로 여겨졌는데, 1970년대 복원 작업 결과 라파엘로가 직접 그린 것으로 확인되었다.

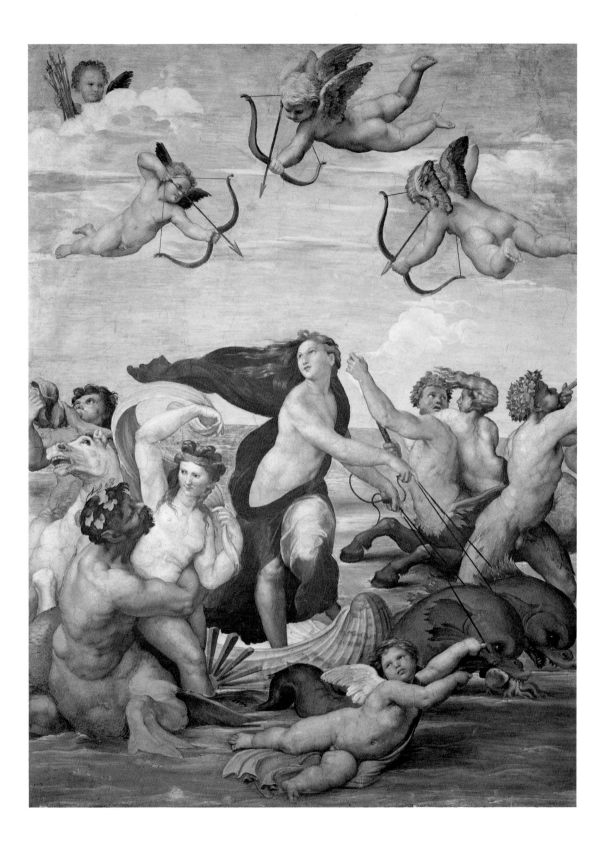

# 후원자 아고스티노 키지

"예술과 부(富)는 동체다." 이 말은 당대 유명 화가들 모두가 공유했던 믿음이고, 라파엘로가 자주 하던 말 가운데 하나다. "로마 제국의 건축 양식은 모방할 수 있어도 그 축조의 견고함과 장식의 현란함은 그럴 수 없다." 그러니 그가 로마 최고의 부자와 긴밀한 관계를 맺은 것은 논리적인 귀결이며, 그 관계는 양쪽 모두에게 유익했다. 로 렌초 데 메디치처럼 '일 마니피코', 즉 위대한 자로 불린 아고스티노 키지는 시에나의 상인과 은행가 집안 출신이다. 그는 엄격한 전매제도에 힘입어 부를 이루었는데, 무엇 보다도 황산알루미늄(백반 또는 명반이라고도 하며, 르네상스 이탈리아의 주요 산업 인 직물제조에 없어서는 안 될 성분이었다) 시장에서 그의 존재는 독보적이었다. 그는 자본가이자 외교가로서 자신을 율리우스 2세에게 없어서는 안 될 인물로 만들었고, 개인적으로 교황청과 베네치아 공화국 간에 동맹을 맺는 일에 가담했다(사업상의 이 익을 증진시키기 위한 계획이기도 했다). 그 또한 교황청에 자리를 사서 들어갔지만, 교황의 로마에서 그는 확실히 특이하고도 매력적인 인물로 남았다. 곤차가 가문의 여 후작과 결혼해 이탈리아 귀족사회에서 입지를 굳히려던 그의 시도는 실패했다. 대신 임종 직전에 교황의 압력에 못 이겨 정부 프란체스카 오르데아스키와 결혼했다. 8년 전 그가 베네치아에서 데려온 천출의 여성이다. 키지는 1520년 4월 11일에 54세를 일기로 세상을 떠났다. 라파엘로가 사망하고 난 닷새 후였다. 엄청난 재산의 대부분을 아내가 아닌 (이제 적출이 된) 자식들에게 남겼으나 그들은 순식간에 탕진해버렸다.

문학과 과학, 예술의 활수한 후원자가 된 키지는 로마에서 새로운 아우구스티누 스로 통했다. 이 가운데 어느 분야에서도 몸소 활동하지 않은 까닭에 그의 지적인 면 이나 성격에 대해 평가하기는 어렵다. 또한 당대 최고의 초상화가 두 사람을 고용한 인 물이었지만 그의 초상화는 한 점도 없다. (모든 로마 상류사회의 주역들처럼 그도 골 동품을 수집하긴 했으나) 구매자나 수집가, 또는 익명의 기증자로서가 아니라 도량 넓 은 후원자로서 로마 르네상스 전성기의 예술에 지속적인 영향력을 발휘했다. 그는 자 신의 지위를 증거하기 위해 페루치와 소도마, 델 피옴보, 그리고 라파엘로 같은 화가 들을 고용했다. 티베르 강기슭에 있는 그의 대궐 같은 빌라(훗날 빌라 파르네시나로 알려짐)와 산타마리아델포폴로 교회의 묘지 예배당은 그의 야망을 입증한다.

티베르 강가의 아고스티노 키지의 빌라
(빌라 파르네시나)
로마, 비아 델라 룽가라

발다사레 페루치가 1508~1511년에 지은 키지의 '별장'은 근대 수많은 중산층 빌라의 원형이 되었 다. 16세기 말에 이르러 파르네세가에서 이 지구 를 인수했다.

**갈라테아 Galatea**, 1511년
프레스코, 295×225cm
로마, 빌라 파르네시나

외관상 무질서해 보이지만 상당히 균형에 신경 쓴 작품이다. 연인들 가운데 한 쌍은 남자가 여자를 껴안고, 다른 한 쌍은 여자가 남자를 끌어안았다. 이쪽 여자는 오른팔을 들었고 저쪽 남자는 왼팔을 들었다. 이쪽에는 남자의 오른쪽 면과 여자의 정면 이, 저쪽에는 남자의 왼쪽 면과 여자의 배면이 보 인다. 갈라테아만이 혼자 똑바로 서서 전신을 드러 냈다.

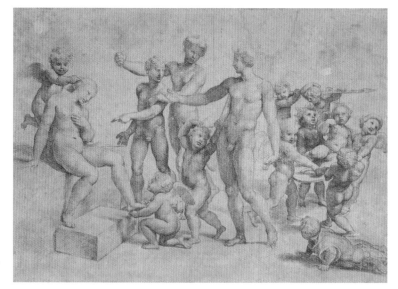

알렉산드로스 대왕과 록사네의 결혼
The Marriage of Alexander the Great to
Roxane, 1517년경
종이 위에 철필로 그리고 적분필로 덧그림,
22.8 × 31.6cm
빈, 알베르티나 미술관, 물품목록 제17634

키지의 침실 프레스코화를 위한 밑그림으로 나중
에 소도마가 다른 모습으로 완성했다.

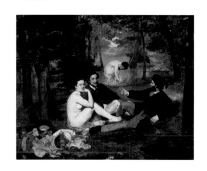

에두아르 마네
풀밭 위의 점심 Déjeuner sur l'herbe, 1863년
캔버스에 유화, 208 × 264.5cm
파리, 오르세 미술관

1863년 파리에서 열린 첫 살롱 낙선전에 전시된
이 명화는 루브르 박물관에 있는 조르조네(또는 티
치아노)의 〈전원의 합주〉와 라이몬디의 판화에서
착안했다.

티베르 강가의 키지 빌라(69쪽)는 그가 만토바의 마르가리타 곤차가에게 구혼할 때 완성되었다. 세상을 유람한 베누스가 어째서 그 빌라를 자기의 새 궁전으로 정하는지를 묘사하는 당대의 시가 한 편 있는데, 폴리치아노의 「마상시합」에 바탕을 둔 것이다. 폴리치아노의 시는 젊은 줄리아노 데 메디치가 아름다운 시모네타 베스푸치에게 반해 쿠피도가 승리함을 경축하는 내용이다. 이 시에 묘사된 키프로스의 베누스 궁전은 고대의 고전에 등장하는 여러 연인들로 장식되었는데 그 중에서도 폴리페모스와 갈라테아를, 키지는 이제 티베르 강을 바라보는 자신의 빌라 로지아에 그려 넣은 것이다. 폴리치아노의 시에서처럼 단풍나무 밑에 앉아 노래로 바다 요정의 마음을 얻으려고 애쓰는 외눈박이 거인 〈폴리페모스〉는 베네치아파 화가로서 키지를 따라 로마에 와서 이미 그 로지아의 반원형 벽간들을 장식한 세바스티아노 델 피옴보의 작품이다. 그러나 그 옆 구역의 〈갈라테아〉는 라파엘로가 그렸다. 그는 세바스티아노가 설정해 놓은 배경을 취하지 않고, 문학적인 전거에서도 멀리 벗어나 독자적인 그림을 창조한다. 이로써 이 이야기는 이중의 수평선을 갖게 되며 폴리페모스는 그림 속에서 관찰자, 아니 〈헬리오도로스의 추방〉(46~47쪽)의 교황과 같은 역할을 하게 된다. 라파엘로는 레오나르도가 권한 대조를 이루는 방식으로 작품을 형상화했다. 갈라테아의 일행들은 사랑의 쾌락에 몸을 던지는 반면 하늘을 바라보는 갈라테아는 〈성녀 카타리나〉(26쪽)와 다르지 않다. 구혼자가 부르는 사랑의 노래도 그녀의 마음을 움직이지 못한다. 아직 머리 위에서 날갯짓하는 쿠피도들의 화살에 맞지 않았기 때문이다. 이 프레스코화는 당시 키지가 자신의 안주인이 되길 바란 곤차가 집안의 영애에게 경의를 표하기 위해서였을까? 확실히 급조된 이 작품은 드로잉과 채색에서 수많은 과실이 드러난다. 그러나 순결한 금발 미인은 시대마다 라파엘로 애호가들을 사로잡았으며 열광적인 비유와 모방을 자극했다. 심지어 트루먼 커포티는 마릴린 먼로를 보고 그녀를 떠올릴 정도였다. 라파엘로에게 〈갈라테아〉는 이교 신화의 세계, 이후 몇 년간 그의

상상력에 강력한 날개를 달아주는 세계로 들어서는 첫 걸음이었다. 시각 매체, 특히 동화를 통한 복제는 그의 창작이 더 많은 대중에게 미치는 길을 확보했고(71쪽 아래), 과연 19세기와 20세기의 화가들에까지 지속적인 영향력을 행사했다(70쪽 아래와 71쪽 위).

키지는 프란체스카 오르데아스키와의 결혼식(1519년)에 앞서 빌라의 벽화를 대대적으로 보완한다. 그는 침실 그림으로 알렉산드로스 대왕과 그가 생포한 록사네 공주와의 결혼을 선택했다. 그 프레스코화는 소도마가 그렸지만 밑그림은 라파엘로가 제공한 것으로 보인다(70쪽). 로지아 입구는 아폴레이우스가 『황금 당나귀』에서 이야기한 쿠피도와 프시케의 이야기를 바탕으로 한 일련의 프레스코화로 장식했다. 키지가 선택한 주제는 그가 남편으로서 자신의 역할을 어떻게 인식했는지를 보여준다. 록사네는 자신의 지위를 격상시켜줄 통치자를 그저 유순히 기다리는 반면 프시케는 상업의 신 메르쿠리우스에 의해 올림포스 산으로 인도되고, 거기서 신들의 만찬에 한 자리를 얻게 된다. 이것은 계급을 뛰어넘은 사랑의 승리로 해석되며, 이런 분위기가 적어도 라파엘로의 프레스코화를 관류한다. 〈갈라테아〉 때와는 달리 이번 의뢰작을 위해 라파엘로는 자신의 공방을 불러들인다. 초목 그림의 전문가 조반니 다 우디네는 로지아를 정원 덩굴시렁으로 변모시켰다. 볼트 천장의 신들의 대회합 장면은 가짜 범포 천막 위에 그렸고, 그 아래 스팬드럴(아치의 양쪽과 위쪽에 생기는 삼각형에 가까운

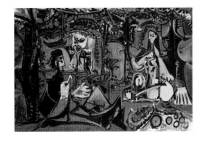

마네풍 파블로 피카소
**풀밭 위의 점심 Déjeuner sur l'herbe**
보브나르그, 1960년 3월 3일에서 8월 20일
캔버스에 유화, 129×195cm
파리, 피카소 미술관

라파엘로 도안 마르칸토니오 라이몬디 제작
**파리스의 심판 The Judgement of Paris**,
1514/16년, 동판화, 29.1×44.2cm

라파엘로가 판화가 마르칸토니오 라이몬디를 위해 도안한 신화 주제 중 가장 유명한 이 작품은 수많은 화가들의 전거가 되었다. 그림 오른쪽에 기대누운 세 신은 훗날 매우 의외의 맥락에서 다시 등장한다.

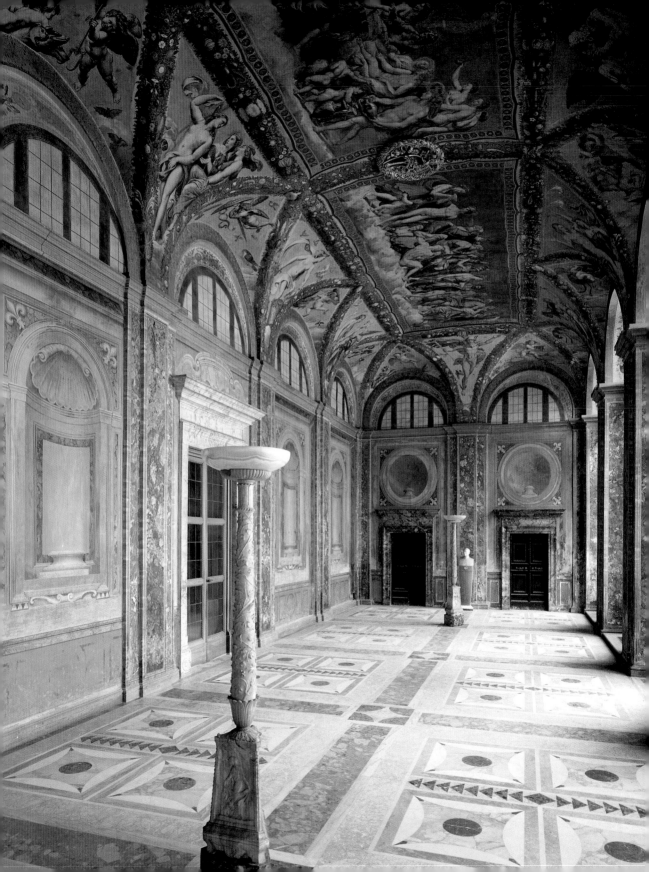

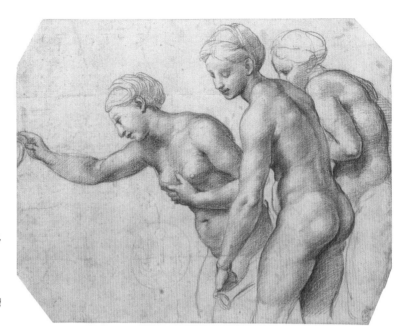

**미의 세 여신 The Three Graces,**
프시케 로지아 볼트의 〈결혼 축하연〉을 위한 습작,
1517/19년
종이에 적분필, 20.3 × 26cm
윈저 성, 로열 컬렉션, RL 12754

한 모델이 취한 세 자세를 속사하여 자연스럽고 생기 있는 군상을 낳았다.

로마, 빌라 파르네시나의 프시케 로지아

아마도 줄리오 로마노가 메르쿠리우스를, 조반니다 우디네가 과일 꽃줄을 그렸을 것이다.

공간)을 채운 푸른 하늘은 프시케 이야기에 나오는 천상 삽화의 배경이 된다. 지상의 이야기는 반원형 벽간이나 벽에 그리려 했을 것이다. 공방에서 완성한 작품의 질에 대해서는 당시에도 비난이 있었지만 전부가 서툰 것만은 아니다. 세부가 탁월한 것도 있으며 예비 드로잉은 한눈에 봐도 라파엘로가 손수 그린 것이다. 갈라테아가 인공적인 인물이라면 주노와 베누스, 케레스는 신의 모습 속에 소녀와 성숙한 여인이 뒤섞인 사실적인 누드다. 바사리가 말한 대로 라파엘로가 여자들을 대단히 좋아했는지는 알 수 없고 또 알 필요도 없지만, 여성의 아름다움을 그린 최고의 화가라는 데는 논란의 여지가 없다.

율리우스 2세는 키지가 델라 로베레 가문의 참나무 문장을 외투 소매에 사용하는 것뿐만 아니라 그 가문의 교회들에 키지의 두 예배당 설립을 허가해주었다. 키지는 그 장식을 라파엘로에게 맡겼다. 산타마리아델라파체 교회의 예배당을 위한 도안 중 〈네 무녀〉(74쪽)만이 출입구 외벽에 실현되었다. 풍성한 옷주름을 자랑하는 여인들은 〈파르나소스〉(39쪽)의 뮤즈 여신들 및 사포와 관련이 있지만 여기서는 서정적인 정취를 자아내기보다는 영적으로 충만한 모습이며, 드로잉도 몸짓도 더욱 예리하다. 서명의 방의 주요 덕목(42쪽)에서 미켈란젤로의 모범에 접근했던 라파엘로는 여기서 다시 한번 그것에 성큼 다가간다. 그의 〈무녀들〉은 대화하는 모습으로 묘사되었다. 그들은 더 이상 전거를 밝히느라 애쓰지 않고 신이 전하는 소리에 귀 기울인다. 대가다운 프레스코 기법과 그을린 듯한 바탕에 밝은 채색은 이 프레스코화가 엘리오도로의 방을 작업하던 끝 무렵으로 거슬러 올라감을 암시한다.

산타마리아델포폴로 교회의 키지 예배당은 그가 묻힌 곳으로 성당 측랑에 기대어 돔을 올린 마우솔레움 형태다. 이후 수많은 가족묘 예배당의 원형이 되는 이곳에서 라파엘로는 기술보다는 지적 역량을 발휘해 예배당의 장식과 건축 양식을 통합하는 성

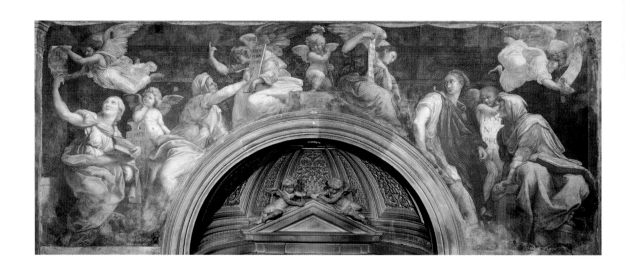

네 무녀 Four Sibyls, 1513/14년
프레스코, 가로 6.15m
로마, 산타마리아델라파체

티모테오 비티(?)가 네 예언자를 벽 상부에 그렸
다. 그리스도의 부활을 그린 라파엘로의 습작들은
같은 예배당의 제단화와 관련된 듯하다.

성부와 7행성과 항성들
God the Father, the Seven Planets and the
Fixed Stars, 1516년
키지 예배당의 쿠폴라 모자이크
로마, 산타마리아델포폴로

미켈란젤로가 시스티나 예배딩에 자신의 친지칭조
이야기를 완성했듯이 라파엘로는 여기서 프톨레미
우스식의 장대한 비전을 제시한다. 코페르니쿠스
는 이미 이 중세적 세계관에 등을 돌리는 중이었다.

과를 보여준다. 브라만테가 산피에트로 대성당을 설계하며 그랬듯이 라파엘로는 로
마 판테온 신전의 쿠폴라를 염두에 두고 네 기둥과 아치로 이루어진 구조물 위에 돔을
올렸다. 대리석과 청동, 모자이크의 그토록 화려한 장식은 전에 없던 일로, 사람들이
생각하는 로마 제국의 건축에 부합하는 모습이었다.

키지는 1507년부터 이 예배당 후원권을 가졌고, 이것을 로레토의 성모에게 봉헌
했다. 키지가 각별히 공경했고 율리우스 2세가 특별히 권장한 성모였다. 건축 과징은
복잡하며 라파엘로의 본래 설계안은 17세기에 다소 변경되었다. 키지 가문의 교황 알
렉산데르 7세가 잔로렌초 베르니니에게 변경을 의뢰했기 때문이다. 키지와 라파엘로
가 사망할 당시 벽을 바르는 중이었고 쿠폴라 모자이크와 요나와 엘리야 조상은 모두
완성된 상태였다. 세바스티아노 델 피옴보의 제단화(〈성모의 탄생〉)와 프란체스코 살
비아티의 프레스코화는 1544년에야 완성된다. 평면 돔의 여덟 구획은 천사들의 몸짓
으로 표현된 일곱 행성과 항성들을 보여준다. 성부는 랜턴(돔 정상 채광창)에 세상의
창조자로 나타난다(75쪽). 무덤의 피라미드와 요나와 엘리야 조각, 프리즈 안의 독수
리는 부활의 상징으로 해석된다. 이교와 신플라톤주의 철학, 그리스도 사상이 혼합된
키지의 예배당은 라파엘로 말년에 지적 역량이 가장 풍부하게 배어 있는 작품이다.
"산타마리아델포폴로의 라파엘로 예배당은 예술가들의 가장 예민한 반응이 대단히
지적인 인물의 존재에 공명한다는 점을 보여준다"(잉그리드 롤랜드). 키지의 기여가
재정적인 면 이상이라는 이 주장은 상당히 타당해 보인다.

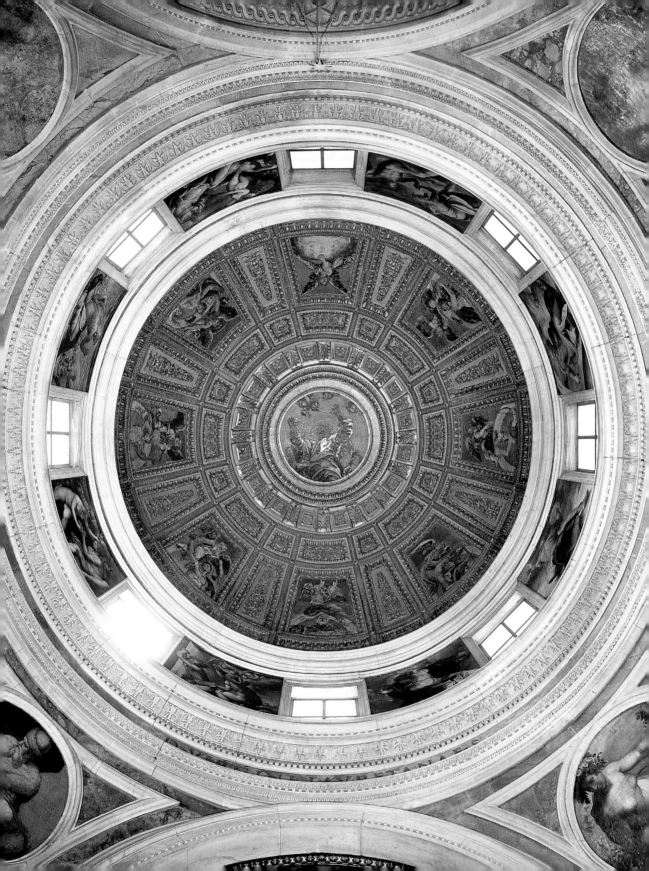

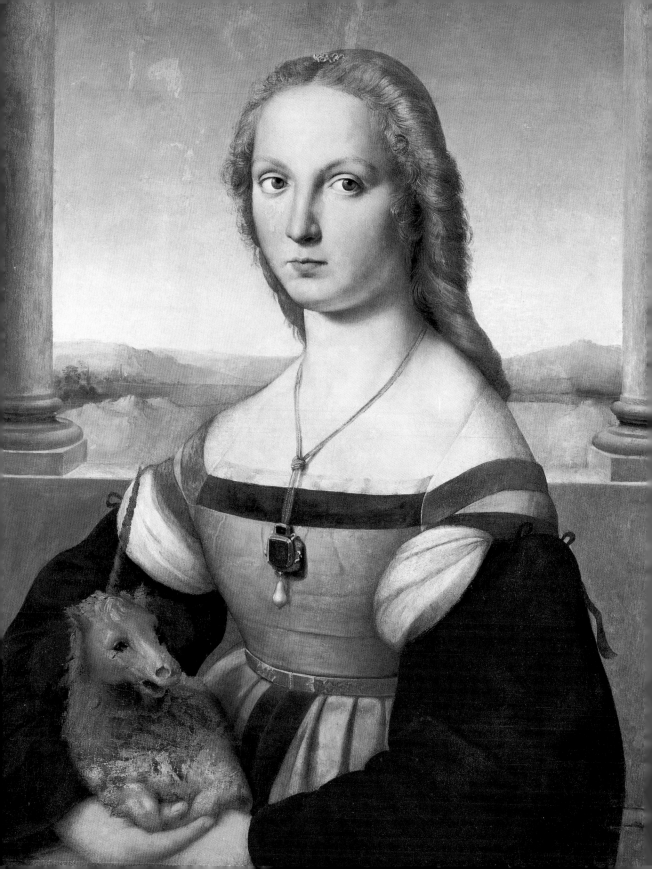

# 초상화

라파엘로는 당대에 가장 유명한 초상화가였으나 라파엘로 특유의 초상화 같은 것은 존재하지 않는다. 그가 그린 사람들은 거의 모두 서로 다른 인품을 드러내며 서로 다른 방식으로 묘사되어, 저마다 독특한 양식을 구현한다. 이것은 확실히 라파엘로 당시 사회의 특징이기도 하지만 시대가 주는 자유를 그토록 맘껏 누린 화가도 없다. 티치아노만 해도 모델이 초상화에 어떤 모습으로 나타날지 예상하는 것이 어느 정도 가능하다. 그러나 라파엘로는 다르다. 어떻게 포착할 것인가를 그는 새로운 고객 한 사람 한 사람을 대할 때마다 새로이 스스로에게 물었던 것 같다.

피렌체의 〈모나 리자〉(77쪽)에서 레오나르도는 근대 초상화의 범례를 만든 동시에 수수께끼처럼 모호한 표정을 창조해냈다. 그러나 라파엘로는 이에 영향 받지 않았다. 그가 피렌체 시절에 그린 초상화들 앞에 서면 조콘다의 세계보다는 네덜란드 사실주의 대가들이 떠오른다. 라파엘로가 〈일각수를 안은 귀부인〉(76쪽)에서 레오나르도가 그린 초상화의 자세와 작품 구도, 공간 구성을 태연히 차용하고 있어도 젊은 여인의 응시에서 보이는 냉정한 신중함은 전혀 다르다. 부유한 상인 부부, 〈안젤로〉와 〈마달레나 도니〉(78, 79쪽) 역시 철저히 이 세계에 속한다. 만약 이 두 패널화가 다른 피렌체 시민들의 초상화와 차이를 보인다면 그것은 그 진동하는 색채와 효과적인 입체감, 그리고 이것들이 거의 도발적인 실재감을 만들어낸다는 인상 때문이다. 〈임산부〉(81쪽)와 〈벙어리 여인〉으로 알려진 두 점의 익명의 여인 초상화는 이해하기가 쉽지 않다. 두 초상화가 뿜어내는 뭐라 설명할 수 없는 약간의 정서적 긴장은 불안감을 조성한다. 〈벙어리 여인〉은 아주 우아한 차림의 모델을 격조 있게 그려냈지만 아직 신원이 확인되지 않았다. 그녀의 손은 〈모나 리자〉의 손에 견줄 수는 없지만 라파엘로가 그린 가장 섬세하고 특이한 손이다.

피렌체에서 로마로 가 궁정에 진출하면서 라파엘로의 초상화가 더욱 형식적이고 체제 순응적이 되었을 것이라고 생각할지 모르나, 사실 가장 거침없는 초상화들은 모두 궁정에서 나왔다. 라파엘로는 두 교황의 초상화를 그렸으며, 그로써 궁정의 모든 의전 규칙을 목격했을 것이다. 하지만 두 그림 모두 그들이 대표하는 직책보다는 인물됨에 대해 무한히 많은 이야기를 들려주는 것이 확실하다. 이후 교황에게 그렇게 가까

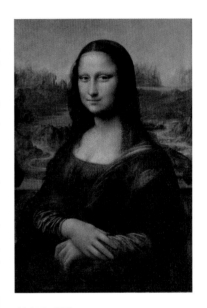

레오나르도 다 빈치
**모나 리자 Mona Lisa**, 1503~1506년
패널에 유화, 77 × 53cm
파리, 루브르 박물관

**일각수를 안은 귀부인**
**The Lady with the Unicorn**, 1505/06년경
캔버스에 유화(패널에서 전사), 65 × 51cm
로마, 보르게세 미술관

1935년의 복원으로 이 초상화는 성녀 카타리나의 가면을 벗었다. 두껍게 물감을 덧칠한 작은 일각수 역시 애완용 개였는지도 모른다.

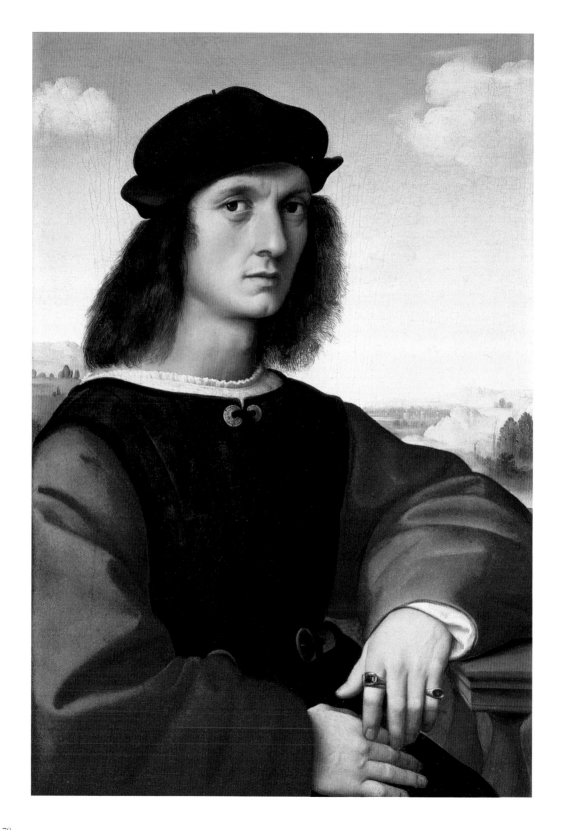

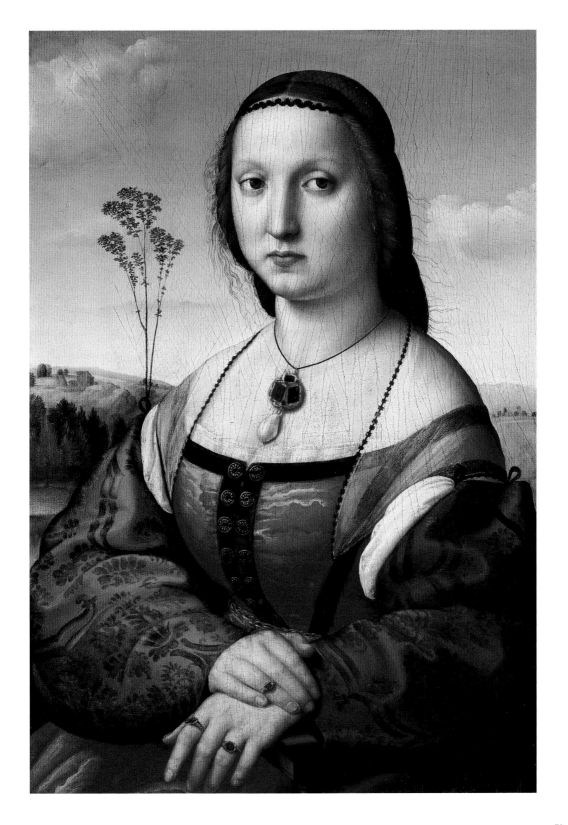

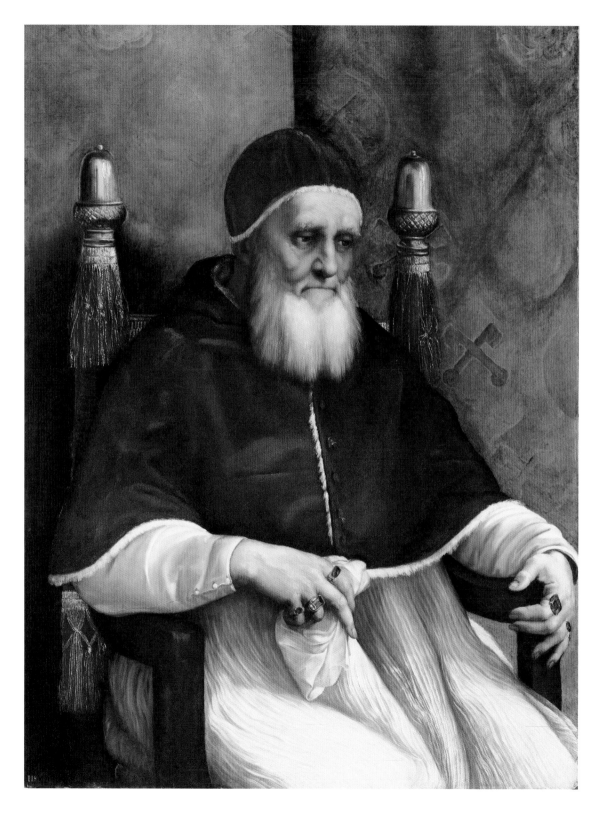

이 다가간 화가는 티치아노와 벨라스케스뿐이다. 〈교황 율리우스 2세〉의 초상화(80쪽)는 존경과 동정의 양자, 즉 교감을 증언한다. 그것은 권위적이고 호전적인 델라 로베레 교황, 일 파파 테리빌레(공포의 교황)가 필생의 과업을 끝낸 말년의 모습이지만 승리자로서 묘사되지는 않았다. 앞을 응시하는 그의 얼굴에는 여전히 강한 의지와 용기, 도량이 배어나지만 긴장을 늦춘 모습이며, 우묵 팬 눈언저리에는 우수가 깃들었다. 율리우스 교황 사후에 이 초상화는 비슷한 크기의 〈로레토의 성모〉와 함께 산타마리아델포폴로 교회에 전시되었으며 로마 사람들은 그토록 경외하던 인물을 마지막으로 보기 위해 몰려들었다.

화가 특유의 기교적인 화려함만을 본다면 율리우스 2세의 초상화가 메디치 가문의 〈교황 레오 10세와 두 추기경〉 줄리오 데 메디치 및 루이지 데 로시와 함께 있는 초상화(83쪽)에 못 미칠 수 있다. 농담과 명암에 미묘한 차이를 보이는 네 가지 붉은색이 완벽한 조화를 이루며 어우러진다. 교황 앞에 있는 탁자 위의 값진 물건들은 세밀화같이 정밀하며, 수놓은 능직 옷과 벨벳 카마우로(모자), 모체타(망토), 의자는 손에 잡힐 듯이 생생하다. 비교적 친밀한 분위기임에도 불구하고 교황의 자세는 경직된 듯 부자연스럽다. 관람자에게서 시선을 돌리고 있으며 사촌과도 눈을 마주치지 않는다. 그의 얼굴에는 메디치 교황이 실제로 그랬듯이 온후함과 가혹함, 심지어는 잔인함이 매력적으로 뒤섞여 있다. 두 추기경은 나중에 덧그린 것이다.

라파엘로의 로마 시기 초상화 대다수가 원로원이나 교황청에 출입하는 인물들을 보여주지만 여기서조차 그들의 사회적인 지위보다는 인물됨이 강조된다. 개중 몇몇은 이를테면 프라도 미술관에 있는 매혹적인 〈어느 추기경의 초상〉(82쪽 오른쪽. 1511년에 살해된 프란체스코 알리도시라고 하는 것은 순전히 추측일 뿐이다)처럼 익명으로 남았다. 형식의 간소함에서 이 초상화를 능가하는 것은 없다. 대가다운 솜씨를 보여주는 비단 모체타가 피라미드를 이루며 고상하고 지적이며 지극히 평온한 얼굴을 받쳐준다. 손도 보이지 않는다. 지금 나폴리에 있는 심하게 (그리고 아마도 돌이킬 수 없이) 훼손된 〈알레산드로 파르네세 추기경〉(82쪽 왼쪽)은 서명의 방 프레스코화 〈정의〉의 초상과 닮았다. 그것은 라파엘로가 아주 초기에 그린 3/4신상에 속한다. 자세와 놀랍도록 인상적이며 움직임이 자연스런 두 손이 전체적인 진술에 이바지한다.

톰마소 '페드라' 잉기라미는 율리우스 2세 재임시 로마에서 가장 강력하고 카리스마 넘치는 설교가였다. 비만하고 사시가 심한 그는 젊은 시절에는 인문학자들이 발굴해낸 고대 연극에도 출현했다. 그는 세네카의 「페드라」에서 히폴리토스 역을 맡았는데 한번은 공연 중에 무대가 무너지자 다시 복구될 때까지 라틴 시구로 된 독백을 즉흥적으로 처리해 유명해졌다. 1510년에 잉기라미는 교황청 도서관장에 임명되었으며 라파엘로가 그의 초상화를 그린 것(84쪽)도 그 직책에 있을 때였다. 그는 일할 때의 복장으로 책상에 앉아 생각을 적기 전에 머릿속으로 정리하는 중임이 분명하다. 교묘히 그의 사시를 감추는 대신 라파엘로는 명안이 떠오른 양 대담하게 연출했다. 스쳐지나가는 특징적인 순간의 주제를 포착하는 방식이 새롭다. 아마 엘리오도로의 방 역사화에서 영감을 얻었을 것이다. 설정을 심사숙고하고 각색해서 달성한 것과는 달리 모델의 존재가 생생하게 느껴진다.

라파엘로는 이중초상화 〈안드레아 나바게로와 아고스티노 베아차노〉(86쪽)를 파

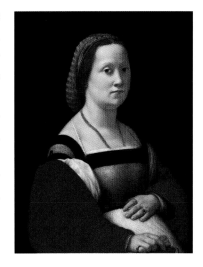

**임산부 La Donna Gravida**, 1507년경
패널에 유화, 66.8×52.7cm
피렌체, 팔라티나 미술관

색상은 희미하고 입체감도 도니 부부 초상화보다 떨어지지만 미지의 여인은 임신으로 풍만해진 몸으로 정말 이 자리에 앉아 있다. 라파엘로의 초상화에 깊이가 더해진다.

78쪽
**안젤로 도니 Angelo Doni**, 1506년
패널에 유화, 65×45.7cm
피렌체, 팔라티나 미술관

79쪽
**마달레나 도니 Maddalena Doni**, 1506년
패널에 유화, 65×45.8cm
피렌체, 팔라티나 미술관

도니는 피렌체의 부유한 상인이자 예술품 수집가로, 미켈란젤로도 아마 그가 마달레나 스트로치와 결혼할 때(1503/04년) 유명한 성모 원형그림을 그려 주었다.

80쪽
**교황 율리우스 2세 Pope Julius II**, 1512년
패널에 유화, 108×87cm
런던, 국립 미술관

이 런던 그림의 역사는 산타마리아델포폴로 교회의 원래 자리로 거슬러 올라간다. 피렌체에는 모사본이 두 점 있는데, 하나는 우피치 미술관에 다른 하나(아마도 티치아노가 그림)는 팔라티나 미술관에 있다.

**알레산드로 파르네세 추기경**
Cardinal Alessandro Farnese, 1512년경
패널에 유화, 132×86cm
나폴리, 카포디몬테 박물관

현재 보관상태가 열악한데도 불구하고 작품의 탁
월함이 주의를 끈다.

**어느 추기경의 초상**
Portrait of a Cardinal, 1510/11년경
패널에 유화, 79×61cm
마드리드, 프라도 미술관

19세기에야 빛을 본 작품이다. 라파엘로가 작가라
는 데는 이견이 없으나 모델의 이름도 없고 그의
얼굴도 신원 확인에 어떠한 단서를 제공해주지 않
는다.

**교황 레오 10세와 두 추기경**
Pope Leo X with Two Cardinals, 1517/18년경
패널에 유화, 155×119cm
피렌체, 우피치 미술관

1518년 라파엘로의 그림은 교황을 '대표'해 동생
로렌초의 결혼식에 피렌체로 급송되었다. 1524년
안드레아 델 사르토가 만토바 공작을 위해 모사본
을 제작했다(오늘날 나폴리에 있다).

두아의 피에트로 벰보 추기경에게 보냈다. 벰보는 (동료 학자) 나바게로를 알고 있었
으며 그를 친구로 생각했다. 초상화는 대화를 중단하고서 우리를 쳐다보는 두 사람을
보여준다. 중량이 느껴지는 그들의 몸이 화면을 완전히 채우며 전경에는 우리와 그들
을 떼어놓는 (예컨대 탁자나 의자 같은) 그 무엇도 없다. 이렇게 해서 관람자, 즉 벰보
는 그들 토론의 일부를 느끼고 그들의 목소리를 거의 듣다시피 하게 된다.

라파엘로가 그린 최고의 남자 초상화는 〈발다사레 카스틸리오네 백작〉(85쪽)일
것이다. 외교관이자 르네상스 시대 궁정 예절에 관한 최고의 안내서 『궁정인』을 쓴 저
자는 내성적이지만 솔직하고 온화한 용모와 마음가짐을 지닌 귀족임을 보여준다. 라
파엘로는 초상화를 너무 개인적인 것으로 만들지 않으면서도 그의 5살 연상의 친구이
자 현명하고 성실한 문학 조언자에 대한 존경과 감사를 감지할 수 있게 했다. 진동하
는 빛 속에서 회색과 검정, 흰색이 매우 정교하게 미묘한 색조 차이를 보이도록 색채
를 제한한 동시에 카스틸리오네의 푸른 눈이 그의 불그레한 얼굴에서 빛난다. 홀바인
식의 정밀한 세부 묘사가 어떻게 짙고 윤택 없이 반짝이는 배색과 한 그림 안에 공존
할 수 있는지는 라파엘로만의 비밀로 남는다.

카스틸리오네의 그림은 또한 라파엘로의 완숙한 초상화법이 갖는 특징을 증언한
다. 그는 모델들의 외관뿐만 아니라 그가 그들과 누린 관계도 그렸다. 객관적인 관찰
은 저마다 다른 사적인 관계와 결합한다. 그의 초상화는 대화다. 고로 지극히 암시적
일 수밖에 없지만 매우 역설적이게도 거리감도 만들어낸다. "라파엘로의 초상화를 연
구하면 할수록 그것이 우리를 위해 그려진 것이 아님을 인정할 수밖에 없다"(로저 존

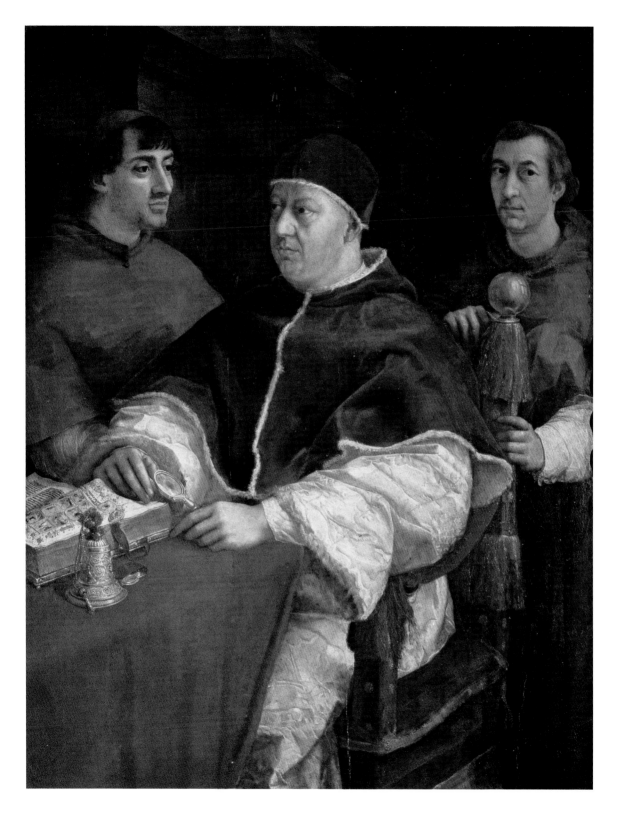

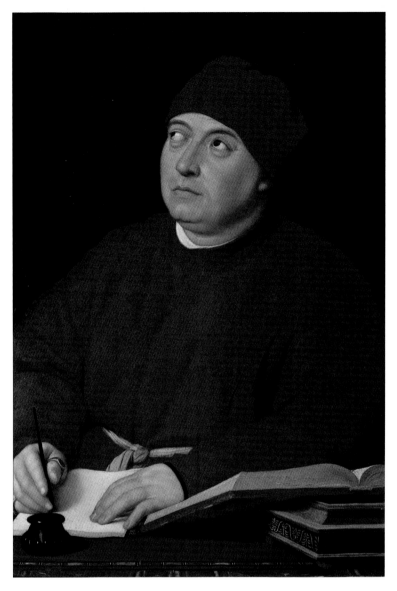

톰마소 잉기라미
**Tommaso Inghirami**, 1510/11년경
패널에 유화, 89.5×62.3cm
피렌체, 팔라티나 미술관

이 초상화의 두 번째 판본이 보스턴에 있는데, 둘 중 어느 것이 원화인가는 여전히 논란거리다.

스, 니콜라스 페니). 모델을 모를 때는 특히 더한데, 유감스럽게도 라파엘로의 여성 초상화들이 그렇다. 이들은 그저 〈임산부〉(81쪽), 〈벙어리 여인〉, 〈베일 쓴 여인〉(2쪽), 〈빵집 여식〉(87쪽)이라는 제목으로 전할 뿐이다. 마지막 두 작품은 로마에서 그린 것으로 오랫동안 동일인 초상으로 생각되었다. 바사리는 〈베일 쓴 여인〉을 라파엘로가 죽을 때까지 사랑한 여인의 초상이라고 주장했다. 그녀의 특징이 〈식스투스의 성모〉(58쪽)와, 어쩌면 〈의자의 성모〉(33쪽)에도 등장한다. 사용된 색채만 보더라도 역시 대단히 세련된 그림이다. 흰색과 금색·은색·다양한 담황색이 아름다운 피붓빛과 조화를 이룬다. 멋스럽게 부푼 소매가, 차분하지만 비할 데 없이 생생한 얼굴의 매력을 분산시킬지도 모른다고는 염려하지 않은 것 같다.

발다사레 카스틸리오네 백작
**Count Baldassare Castiglione**, 1514/15년
패널에 씌운 캔버스에 유화, 82×67cm
파리, 루브르 박물관

이 초상화는 루벤스가 모사한 바 있고, 렘브란트에게도 영감을 주어 가슴에 한 손을 댄 에칭 자화상을 낳았다.

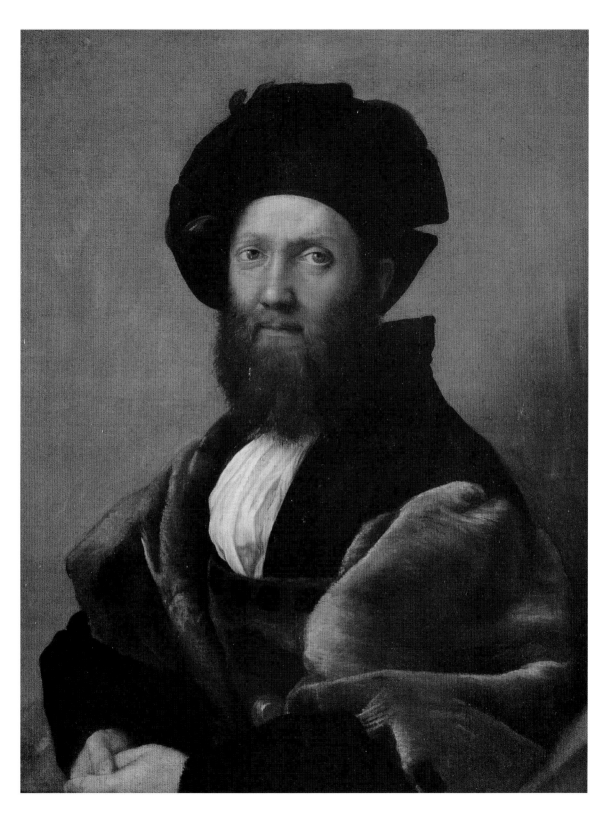

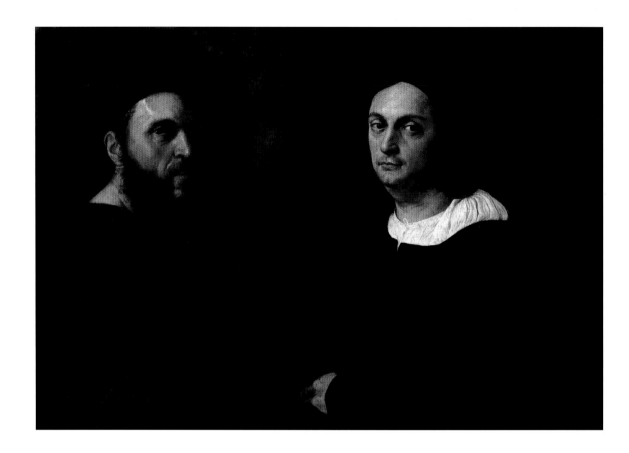

안드레아 나바게로와 아고스티노 베아차노
**Andrea Navagero and Agostino Beazzano**,
1516년
캔버스에 유화(패널에서 전사한 듯), 76×107cm
로마, 도리아 팜필리 미술관

당대의 지도적인 인문학자이자 시인인 벰보 추기
경은 1588년에 편지 왕래를 하던 친구 베아차노에
게 이 그림을 남겼다.

**빵집 여식 La Fornarina**, 1518/19년경
패널에 유화, 85×60cm
로마, 국립 고대미술관

뚫고 들어갈 수 없도록 인물을 둘러싼 월계수와 도
금양 덤불은 훗날 그려 넣은 것이다. 그녀는 원래
베네치아파의 베누스 그림에 흔히 나오는 풍경 앞
에 앉아 있었다.

두 여성의 유사한 자세와 차림새가 비교되지만 〈빵집 여식〉의 흡인력은 색다르
다. 완장의 라파엘로 모노그램은 그가 작품의 작가이며 모델과 사적인 관계임을 말해
주며, 패널은 채색이 여러 겹인데다 다른 사람(줄리오 로마노?)이 완성한 듯 다른 기
법을 드러낸다. 아무튼 대단히 영향력 있고 확실한 작품이다. 만약 초상화에 주제가
있다면 여기서는 머리와 몸의 보이지 않는 갈등이다. 특히 몸 앞에 마지못해 들고 있
는 베일은 모델을 여신처럼 자연스럽게 벗겼다(naked)기보다는 벗은(nude) 듯이 보
이게 한다. 그림이 주는 에로틱한 긴장의 정점은 여인의 부드럽게 녹아내리듯 채색된
몸이 아니라 크고 검은 눈으로 흔들림 없이 관람자를 바라보는, 유약을 바른 듯 매끄
러운 얼굴이다. 표정은 해독 불가능하다. 레오나르도의 〈모나 리자〉가 잘 알려진 상류
층 부인을 비현실적인 영역으로 옮겨놓은 반면, 라파엘로의 지극히 사실적인 익명의
연인은 우리를 그녀 신체의 수수께끼와 마주서게 한다. 트라스테베레 출신의 빵집 딸
이며 라파엘로가 키지 빌라에서 일하는 동안 동거했으리라는 그녀의 신원은 생소한
초상화에 어떤 이름을 부여하려는 훗날의 시도로만 보인다.

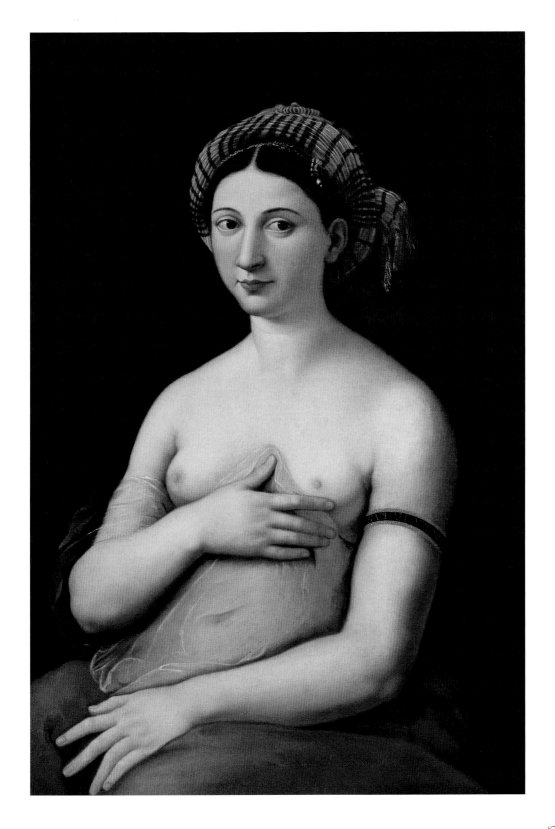

# '이 아름다운 고전 건물들'

1514년 4월 1일, 레오 10세는 교황 칙령으로 라파엘로를 새로 짓는 산피에트로 대성당의 수석건축가로 임명했다. 그는 우르비노의 시모네 차를라 삼촌에게 보낸 편지에서 이렇게 자랑했다. "산피에트로보다 더한 명예가 어디 있겠습니까. 세상의 첫 교회잖아요? 그렇게 큰 건물 부지는 처음 봅니다. 금화로 10억은 들 겁니다." 그를 천거한 이는 율리우스 2세 시절 산피에트로 대성당 개축에 착수해 1514년 3월 사망할 때까지 공사 진행을 감독한 브라만테였다. 이유는 간단했다. 라파엘로도 자기처럼 우르비노 출신이고, 유명한 화가지만 건축 경험은 없기 때문에 자기의 설계를 방해하지 않으리라는 생각에서였다. 그리고 새로 선출된 교황처럼 젊어서 충분히 완공을 볼 수 있을 것 같았다. 하지만 착각이었다. 두 사람 모두 불과 몇 년 후에 죽었으며 급변하는 시대 속에서 어느 누구도 산피에트로 대성당 공사를 제어할 수 없었다. 17세기가 되어서야 교황권은 성당을 완공하게 된다.

화가를 건축가로 임명하는 것은 오늘날에는 위험해 보이지만 당시에는 전혀 그렇지 않았다. 당시 위대한 건축가들 중 그 분야에 특별한 훈련을 거친 사람은 거의 없었다. 형상 드로잉이야 예술 어느 분야에나 꼭 필요한 기술이라지만, 묘지나 제단을 설계하는 사람이라면 당연히 건축언어에 정통해야 했을 것이다. 라파엘로는 일찍부터 그림 속의 건축적인 요소에 심혈을 기울였다(12쪽). 그가 고대 로마 건축에 관심을 기울이기 시작한 것은 피렌체에서였는데, 거기서는 브루넬레스키가 전성기를 맞으면서 그것을 현실 공간의 이상으로 지지했다(20쪽). 그가 남긴 얼마 안 되는 건축 드로잉 가운데 가장 훌륭한 것이 이 시기에 나왔는데, 판테온 신전의 한쪽 벽면을 생략해서 그 내부를 보여주는 것이다(91쪽). 대단히 통찰력 있는 연구가 정반대를 입증하고 있긴 하지만 이것은 라파엘로가 다른 데도 참고한 것으로 알려진 기존의 건축 드로잉집을 베낀 듯하다. 왜 실물에 없는 요소가 덧붙어 있는지를 이것이 설명해준다. 그가 현장에서 스케치했다면 일어나지 않았을 일이다.

라파엘로가 건축가로서 실제 경력을 시작한 것은 로마 시절이지만 규모는 대단했다. 교황을 위해서 바티칸 로지아를 지었고, 아고스티노 키지를 위해서는 산타마리아 델포폴로 교회의 묘지 예배당과 티베르 강가 빌라의 (나중에 파괴된) 마사를 지었다.

빌라 마다마
로마, 몬테 마리오

빌라 마다마, 정원 로지아
로마, 몬테 마리오
현재 모습

스투코 부조는 조반니 다 우디네, 프레스코화는 줄리오 로마노의 작품이다.

다른 고객들을 위해서도 개인 대저택을 여러 채 지었는데, 피렌체에도 한 채가 있으며, 로마의 금세공인 조합을 위해 작은 교회 산엘리조도 지었다. 말년에는 주로 두 대 공사, 즉 산피에트로 대성당(93쪽 위)과 마리오 산비탈에 위치한 빌라 마다마(89쪽) 일로 바빴다. 빌라는 레오 10세와, 건축에도 정통한 그의 조카 줄리오 데 메디치를 위한 것이다. 교회의 중심인 교황의 로마에 제국의 영광을 부활시키겠다는 생각이 이 건물들을 관통한다. 고대의 고전 건물 양식(마니에라)을 부활시킨 브라만테를 좇아 라파엘로는 장엄한 고대 건물들을 모방하려 했다. 그는 키지 예배당에서처럼 호화로운 자재로뿐만 아니라 건물을 분할함으로써 감탄을 자아낼 목적이었다. 그래서 벽기둥과 반기둥, 첨두홍예, 막힌 홍예, 거칠게 다듬은 석재, 벽감, 벽이 결합해 바티칸의 태피스트리 같은 라파엘로의 후기 작품 속의 인물들처럼 전체적으로 팽팽하고 꽉 찬 효과를 만들어낸다. 브랑코니오 델 아퀼라 궁(93쪽 아래) 같은 건물은 오늘날에는 사라지고 없지만, "라파엘로가 하나의 파사드 안에 미의 법칙에 맞게 응축하려 한 모든 형태를 보여준다"(J. 부르크하르트). 건축 매너리즘의 뿌리가 여기에 있다.

라파엘로의 건축물을 마주하면 그것이 과연 얼마나 그의 것인지 의문을 갖게 된다. 건물은 원작자 개념을 적용할 수 없지만 디자인에는 적용이 가능하다. 여기서 우리는 한 가지 문제에 봉착하는데, 라파엘로가 남긴 디자인 습작은 거의 없는 반면, 그의 곁에서 일한 건축가들의 습작은 많이 전하기 때문이다. 이런 점에서 가장 중요한 이가 소(小) 안토니오 다 상갈로라고 하는, 브라만테 밑에서 수학한 사람이다. 1516년에 그는 산피에트로 공사의 부건축가에 임명되었으며 라파엘로 사후에는 모든 임무를 떠맡았다. 건축은 그가 도착한 후에야 다시 진행되었으며, 그가 손수 기록한 많은 수의 도면과 습작, 스케치는 그에게도 실제 디자인 작업이 주어졌음을 암시한다.

소(小) 안토니오 다 상갈로
빌라 마다마 1층 평면도, 1519년
펜과 적분필, 60.1 × 125.8cm
피렌체, 우피치 미술관, 설계도 및 인쇄물 전시실,
n.314A

종이 여러 장을 풀로 붙여 합친 위에 그린 이 도면은 라파엘로와 안토니오 다 상갈로가 최종 수정한 후의 계획안을 보여준다. 축척은 1:350이며 상갈로가 직접 주석을 달았다.

판테온 내부, 1508년 이전
펜, 27.8 × 40.4cm
피렌체, 우피치 미술관, 설계도 및 인쇄물 전시실, n.164A

이 스케치는 라파엘로가 다른 때도 참고했다는 작자 미상의 드로잉집 『코덱스 에스쿠리알렌시스』를 복사한 것으로 보인다. 라파엘로의 섬세하고 균형 잡힌 필체로 'panteon'이라고 적혀 있다.

라파엘로의 가장 장대한 건축적 상상력의 산물인 빌라 마다마 역시 마찬가지다. 상갈로와 그의 조수가 그린 10여 점의 도면(90쪽)이 있지만 라파엘로의 힘을 빌린 것은 한 점에 불과하다. 그 건물은 끝내 완성을 보지 못했다. 1527년에 카를 5세의 군대에게 약탈당한 후 오랫동안 방치되었다. 몇 군데의 복원·증축은 훗날 이루어졌다. 모든 면에서 이 건물은 지금까지도 르네상스 전성기에 로마의 고위 성직자들이 누린 호화 빌라의 이상을 보여준다. 고대의 빌라를 원래대로, 여름과 겨울 별개의 주거 영역과 극장·연예장·목욕장·연못·테라스 가든을 갖추어 재창조하려는 것이었다. 이런 복합시설은 라파엘로 시대에는 아직 발굴되지 않았지만 고전문학과, 특히 소(小) 플리니우스가 시골에 있는 그의 사유지 두 곳에 대해 기술한 서한을 통해 알려졌다. 따라서 라파엘로가 아마도 카스틸리오네에게 보내는 편지글 형태로 자신의 공사에 대해 기술한 것도 놀라울 건 없다. 분명 설계 디자인은 첨부하지 않은 그의 글은 문학을 수련하기 위한 것으로 보이며 인문학자들 사이에서 주석이 첨부되어 유포되었다.

라파엘로 말년에 문예와 고고학에 대한 관심이 그의 예술 활동과 얼마나 긴밀히 연관되었는지를 이해하는 것이 중요하다. 이것은 그가 사망하기 불과 1년 전에 카스틸리오네와 공동으로 레오 10세에게 보낸 서한에서 개략적으로 설명한 계획, 즉 모든 고전 건축 유적과 복원 가능한 곳을 드로잉해 기록하는 것에 대해서도 마찬가지다. 콘스탄티누스 대제의 개선문 관련 문헌에서 작가들은 대제의 치세 기간에 조각은 쇠퇴

했지만 건축은 비트루비우스가 세워놓은 원칙을 고수했다고 주장한다. 이것은 고대
로마의 모든 건물이 모방할 가치가 있는 것으로 취급되었을 가능성을 의미한다. 그 결
과 라파엘로는 비트루비우스의 이론을 이탈리아어로 번역하게 하여 그 원고에 근거
해 작업했다(92쪽). 비트루비우스의 저술과 고대 유적의 집성, 이 둘은 함께 '훌륭한
건축물'의 유전암호 같은 것을 담게 될 터였다. 번역은 끝났지만 인쇄되지 않았으며
로마 유적에 관한 기록은 결코 초기 단계를 넘어서지 못하고 만다. 라파엘로의 급작스
러운 죽음으로 잃은 것 가운데 이것을 동시대 많은 사람들은 가장 큰 상실로 보았다.

피에트로 페레리오
브랑코니오 델 아퀼라 궁 정면
페레리오, 『유명 건축가들이 지은 로마의 궁전들
*Palazzi di Roma de' più celebri architetti*』,
로마, 1655년

조반니 바티스타 브랑코니오 델 아퀼라는 지체 높
은 집안 출신의 금은세공인으로, 레오 10세의 궁
정에서 이름을 떨쳤으며 라파엘로와 가깝게 지냈
다. 보르고에 있는 그의 저택은 1518~1520년에
건설됐고, 1661년에 산피에트로 광장에 베르니니
의 주랑을 내느라 철거됐다.

FACCIATA DEL PALAZZO ET HABBITATIONE DI RAFAELE SANTIO DA VRBINO SV LA VIA DI BORGHONOVO FABRICATO
CON SVO DISEGNO L'ANNO MDXIII IN
CIRCA E SEGVITO DA BRAMANTE DA VRBINO

# 라파엘로(1483~1520) 연보

우르비노의 라파엘로 출생지

조반니 산티가 살며 작업하던 집은 라파엘로가 어린 시절에 그린 것으로 추정되는 성모 프레스코화를 비롯해 조촐한 회화 소장품을 보여주며, 1872년에 창설된 라파엘로 학회가 상주해 있다.

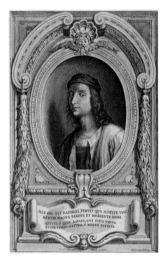

야코프 프라이
**라파엘로 Raffael**, 1710년
칼로 마라티풍 동판화
베를린, 미술사 기록보관소

**1483** 3월 28일 또는 4월 6일, 우르비노에서 화가 조반니 산티와 마자 차를라 사이에서 태어남.

**1491** 어머니 사망.

**1494** 아버지 사망. 삼촌 시모네 차를라가 보호자가 됨. 페루자에 있는 피에트로 바누치 일 페루지노의 공방에서 도제생활 시작.

**1500** 장인 됨. 이후 몇 년간 치타디카스텔로(15쪽 〈행렬용 깃발〉과 14쪽 제단화)와 페루자(16쪽 〈오디 제단화〉) 의뢰작 작업. 초기 성모 그림과 초상화들.

**1502** 시에나 교회 피콜로미니 도서관의 프레스코화 연작을 맡은 핀투리키오에 협력.

**1504경** 피렌체로 이주.

**1505~1507** 페루자에서 〈안시데이 성모〉(22쪽), 〈발리오니 제단화〉(25쪽), 산세베로 교회 앱스의 프레스코화를, 피렌체에서 〈발다키노의 성모〉(20쪽)와 다른

성모, 초상화들을 의뢰받음.

**1508** 하반기에 로마로 이주. 교황 율리우스 2세 밑에서 서명의 방 작업(38, 39, 40~41, 42쪽) 시작.

**1509** 10월 4일 스크립토르 브레비움, 즉 교황 서기에 오름.

**1510** 아고스티노 키지와 첫 접촉, 청동 용기 2점 디자인.

**1511** 키지의 티베르 빌라에 〈갈라테아〉

(68쪽) 그림. 엘리오도로의 방 작업(44, 45, 46~47, 49쪽) 시작.

**1512/13** 〈폴리뇨의 성모〉(60쪽), 〈식스투스의 성모〉(58쪽), 〈예언자 이사야〉(57쪽), 〈교황 율리우스 2세〉(80쪽).

**1513** 2월 21일 율리우스 2세 서거. 3월 11일 레오 10세(조반니 데 메디치) 교황 선출.

**1514** 엘리오도로의 방 완성, 화재의 방 〈보르고의 화재〉(50~51쪽) 그림. 〈성녀 체칠리아〉(61쪽) 그림. 4월 1일 산피에트로 대성당 수석건축가에 임명됨. 바티칸 궁 로지아, 키지의 티베르 빌라 마사와 산타마리아델포폴로의 묘지 예배당, 기타 개인 고객의 야코포 다 브레시아 및 알베리니 궁 건축 기획.

**1514/15경** 〈발다사레 카스틸리오네 백작〉(85쪽), 〈베일 쓴 여인〉(2쪽) 초상.

**1515/16** 시스티나 예배당의 태피스트리 연작을 위한 실물 크기의 밑그림 제작(52, 53쪽).

**1515** 8월 27일 고대 로마 폐허의 건축 자재 선택을 허가받음.

**1516** 12월 1일 라파엘로 추천으로 소(小) 안토니오 다 상갈로가 산피에트로 대성당 부건축가에 임명됨. 키지 예배당의 쿠폴라 모자이크(75쪽), 바티칸 궁의 비비에나 추기경 아파트 장식(56쪽).

**1516/17** 조반니 프란체스코 다 상갈로와 공동으로 피렌체의 판돌피니 궁 디자인.

**1517** 바티칸 궁 로지아(55쪽)와 티베르 빌라의 프시케 로지아(72쪽) 장식 시작. 〈레오 10세〉(83쪽) 초상.

**1518** 빌라 마다마(90쪽)와 (안토니오 다 상갈로와 함께) 산피에트로 대성당(93쪽

파울-프로스페르 알라이스
〈모나 리자〉 작업 당시 레오나르도 공방의 라파엘로
Raphael in Leonardo's Studio during Work on the Portrait of the Mona Lisa, 1845년
판화, 96×78cm

위), 브랑코니오 델 아퀼라 궁(93쪽 아래) 기획. 성가족 및 초상화들 완성, 〈그리스도의 변모〉 시작.

**1519** 〈화가와 친구의 초상〉(6쪽). 발다

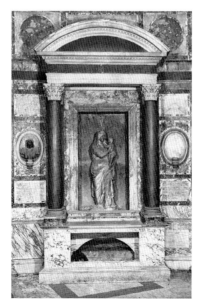

사레 카스틸리오네와 함께 로마의 모든 고대 유적들을 스케치해 기록하는 기획안 작성. 12월 27일 브뤼셀에서 직조한 태피스트리 7점을 시스티나 예배당에 전시.

**1520** 〈그리스도의 변모〉(66쪽) 완성. 4월 6일 열병으로 사망. 이튿날 판테온에 묻힘.

판테온의 라파엘로 묘지

라파엘로는 유언으로 판테온 예배당에 묻히고 싶다는 놀라운 욕망을 드러냈다. 제단 위에 성모상을 장식해야 한다는 그의 욕망 역시 범상치 않다. 라파엘로의 조수 로렌체토(로렌초 로티)가 고대의 베누스 조각을 본떤 성모상을 만들었다. 1833년 무덤을 열어 라파엘로의 유골을 로마 석관에 안치했으며 지금도 석관을 볼 수 있다.

# 참고문헌

## 생애와 작품
Shearman, J., *Raphael in Early Modern Sources*, 2 vols., New Haven 2003

## 선집
Beck, J. (ed.), *Raphael before Rome*, Washington, DC, 1986
Frommel, C. L., Winner, M. (Ed.), *Raffaello a Roma*, Rome 1986
Sambucco Hamoud, M., Strocchi, M. L. (eds.), *Studi su Raffaello*, Urbino 1987
Shearman, J., Hall, M. (eds.), *The Princeton Raphael Symposium: Science in the Service of Art History*, Princeton, NJ, 1990

## 모노그라피
Jones, R., Penny, N., *Raphael*, New Haven 1983
Ferino Pagden, S., Zancan, M. A., *Raffaello, Catalogo completo dei dipinti*, Florence 1989
Oberhuber, K., *Raffael, Das malerische Werk*, Munich 1999
De Vecchi, P., *Raffaello*, Milan 2002
Béguin, S., Garofalo, C., *Raffaello, Catalogo completo dei dipinti*, Santarcangelo di Romagna 2002

## 드로잉
Johannides, P., *The Drawings of Raphael, with a complete Catalogue*, Oxford 1983
Knab, G., Mitsch, E., Oberhuber, K., *Raphael, Die Zeichnungen*, Stuttgart 1983

## 도제와 피렌체 시기
Hiller von Gärtringen, R., *Raffaels Lernerfahrung in der Werkstatt Peruginos*, Munich 1999
Meyer zur Capellen, J., *Raphael, A critical Catalogue of his Paintings, I, The Beginnings in Umbria and Florence*, Landshut 2001
Hager, S. (ed.), *Leonardo, Michelangelo, and Raphael in Renaissance Florence from 1500 to 1508*, Washington, DC, 1992

## 르네상스의 로마
D'Amico, J. F., *Renaissance Humanism in Papal Rome: Humanists and Churchmen on the Eve of the Reformation*, Baltimore 1983
O'Malley, J. W., *Religious Culture in the Sixteenth Century: Preaching, Rhetoric, Spirituality and Reform*, Aldershot, Hampshire, 1993
Rowland, I. D., *The Culture of the High Renaissance, Ancients and Moderns in Sixteenth Century Rome*, Cambridge, MA, 1998

## 바티칸
Cornini, G., et al., *Raffaello nell'appartamento di Giulio II e Leone X*, Milan 1993
Hall, M. B. (ed.), *Raphael's "School of Athens"*, Cambridge, MA, 1997
Rohlmann, M., "'Dominus mihi adiutor', Zu Raffaels Ausmalung der Stanza d'Eliodoro unter Julius II. und Leo X.", in: *Zeitschrift für Kunstgeschichte*, 59, 1996, pp. 1–28
Rohlmann, M., "Gemalte Prophetie, Papstpolitik und Familienpropaganda im Bildsystem von Raffaels 'Stanza dell'Incendio'", in: Tewes, G. R., Rohlmann, M. (ed.), *Der Medici-Papst Leo X. und Frankreich*, Tübingen 2002, pp. 199–239
Quednau, R., *Die Sala di Constantino im Vatikanischen Palast, Zur Dekoration der beiden Medici-Päpste Leo X. und Clemens VII.*, Hildesheim/New York 1979
Shearman, J., *Raphael's Cartoons in the Collection of her Majesty the Queen and the Tapestries for the Sistine Chapel*, London/New York 1972
Dacos, N., *Le Loggie di Raffaello, Maestro e bottega di fronte all'antico*, Rome 1977

## 제단화
Ferino Pagden, S., "From Cult Images to the Cult of Images: The Case of Raphael's Altarpieces", in: Humphrey, P., Kemp, M. (eds.), *The Altarpiece in the Renaissance*, Cambridge 1990, pp. 165–189
Krems, E. B., *Raffaels römische Altarbilder, Die Madonna del Pesce und Lo spasimo di Sicilia*, Munich 2002
Schröter, E., "Raffaels Madonna di Foligno: ein Pestbild?" in: *Zeitschrift für Kunstgeschichte*, 50, 1987, pp. 47–87
Schwarz, M. V., "Unsichtbares sichtbar, Raffaels Sixtinische Madonna", in: idem., *Visuelle Medien im christlichen Kult*, Vienna/Cologne/Weimar 2002
Mancinelli, F., *Primo piano di un capolavoro: la Trasfigurazione di Raffaello*, Città del Vaticano undated (1979)
Preimesberger, R., "Tragische Motive in Raffaels 'Transfiguration'", in: *Zeitschrift für Kunstgeschichte*, 50, 1987, pp. 88–115

## 아고스티노 키지의 의뢰작
Thoenes, Ch., "Galatea, Tentativi di avvicinamento", in: idem., *Opus incertum*, Munich/Berlin 2002, pp. 215–244
Varoli-Piazza, R., *Raffaello, La Loggia di Amore e Psiche alla Farnesina*, Milan 2002
Rohlmann, M., "Von allen Seiten gleich nackt: Raffaels Kompositionskunst in der Loggia di Psiche der Villa Farnesina", in: *Wallraf-Richartz-Jahrbuch*, 63, 2002, pp. 71–92
Riegel, N., "Die Chigi-Kapelle in S. Maria del Popolo, eine kritische Revision", in: *Marburger Jahrbuch für Kunstwissenschaft*, 30, 2003, pp. 93–130

## 초상화
Gould, C., *Raphael's Portrait of Pope Julius II, The re-emergence of the Original*, London 1970
Oberhuber, K., "Raphael and the State Portrait, I, The Portrait of Julius II", in: *The Burlington Magazine*, 113, 1971, pp. 124–132
Del Serra, A., et al., *Raffaello e il ritratto di Papa Leone, Per il restauro del Leone X con due cardinali nella Galleria degli Uffizi*, Florence 1996
Di Teodoro, F. P., *Ritratto di Leone X di Raffaello Sanzio*, Milan 1998
Mochi Onori, L. (ed.), *Raffaello: La Fornarina*, Rome 2001
Poeschel, S., "Raffael und die Fornarina: ein Bild wird Biographie", in: *Westfalen und Italien, Festschrift für Karl Noebles*, Petersberg 2002, pp. 285–298

## 건축물
Frommel, C. L., Ray, S., Tafuri, M. (eds.), *Raffaello architetto*, Milan 1984
Fontana, V., Morachiello, P., *Vitruvio e Raffaello, Il "De Architectura" di Vitruvio nella traduzione inedita di Fabio Calvo Ravennate*, Rome 1975
Di Teodoro, F. P., *Raffaello, Baldassar Castiglione e la "Lettera a Leone X"*, 2nd ed., Bologna 2003

# 도판 출처

The Publisher wish to thank the museums, private collections, archives, galleries and photographers who gave support in the making of the book. In addition to the collections and museums named in the picture captions, we wish to credit the following: © AKG, Berlin: p. 94 right; © ARTOTHEK: front and back cover, pp. 2, 8, 61, 79, 84, 87 (Alinari 2004) p. 28 (Blauel/Gnamm); p. 78 (Paolo Tosi); pp. 25, 59, 82 right, 83, 85 (Joseph p Martin); pp. 13, 17 below (Peter Willi); © Ashmolean Museum, Oxford: pp. 9, 48 above; © Bayerische Staatsbibliothek, Munich: p. 92; © Bibliothèque nationale de France, Paris: p. 7; © Bildarchiv Preußischer Kulturbesitz, Berlin, 2004: p. 30 (Jörg P. Anders); © 2005 Board of Trustees, National Gallery of Art, Washington: p. 19; © Copyright The Trustees of The British Museum, London: p. 24 below, 27; © Graphische Sammlung Albertina, Vienna: pp. 23, 70 above; INDEX Ricerca Iconografica, Florence © foto Pedicini: p. 14; © 2005, Photo Pierpont Morgan Library/Art Resource/Scala, Florence: p. 93 above; © Photo RMN, Paris – J.G. Berizzi: p. 6, 31, 71 above; © Photo RMN, Paris – G. Blot/J. Schor: p. 34; © Photo RMN, Paris – Lewandowski/Le Mage/Gattelet: p. 77; © Photo SCALA, Florence: Umschlagvorderseite, pp. 10, 11, 15, 16, 35, 36, 37, 38, 39, 40–41, 42, 44, 45, 46–47, 49, 50–51, 54, 55, 56 above, 56 below, 57, 60, 65, 66, 68, 69, 72, 74, 75, 88, 89, 90, 91, 94 left; © Photo SCALA, Florence – courtesy of the Ministero Beni e Attività Culturali: pp. 12, 20, 33, 62, 76, 81, 82 left; © Staatliche Kunstsammlung Dresden: p. 58; © The Bridgeman Art Library, London: pp. 24 above, 48 below, 71 below, 86; © The National Gallery, London: pp. 18 above, 22, 26, 29, 80; The Royal Collection © 2005 Her Majesty Queen Elizabeth II: pp. 21, 73; © V&A Images/The Royal Collection, London: pp. 52 above, 52 below, 53.